"十四五"普通高等教育规划教材 | 国际化设计类专业高等教育丛书

高等院校艺术与设计类专业"互联网+"创新规划教材

视觉艺术与叙事传达

魏欣　杨慧文　吴浩　编著

内 容 简 介

《视觉艺术与叙事传达》以视觉传达设计模块化教育体系为基础，教授学生将文字转化为图形和图像，达到图文相符或以图形和图像来叙述故事的目的，并通过动态化的图形和图像来展现故事内容，建构视觉化的语言，使信息以形象化的形式呈现，使视觉传达创意成倍增加。

本书共分为 3 个章节，分别是：第 1 章课程介绍和教学目标；第 2 章课程任务；第 3 章课程总结及反馈。

本书是湖北省一流课程"视觉艺术与叙事传达"配套教材，既可作为高等院校艺术与设计类专业的教材，也可作为行业爱好者的自学辅导用书。

图书在版编目（CIP）数据

视觉艺术与叙事传达 / 魏欣，杨慧文，吴浩编著 . —北京：北京大学出版社，2024.3
高等院校艺术与设计类专业"互联网＋"创新规划教材
ISBN 978-7-301-34895-6

Ⅰ.①视… Ⅱ.①魏… ②杨… ③吴… Ⅲ.①视觉设计—高等学校—教材 Ⅳ.①J062

中国国家版本馆 CIP 数据核字（2024）第 050672 号

书　　　名	视觉艺术与叙事传达 SHIJUE YISHU YU XUSHI CHUANDA
著作责任者	魏　欣　杨慧文　吴　浩　编著
策划编辑	孙　明　蔡华兵
责任编辑	王　诗　孙　明
数字编辑	金常伟
标准书号	ISBN 978-7-301-34895-6
出版发行	北京大学出版社
地　　　址	北京市海淀区成府路 205 号 100871
网　　　址	http://www.pup.cn　新浪微博：@ 北京大学出版社
电子邮箱	编辑部 pup6@pup.cn　总编室 zpup@pup.cn
电　　　话	邮购部 010-62752015　发行部 010-62750672　编辑部 010-62750667
印刷者	北京宏伟双华印刷有限公司
经销者	新华书店
	889 毫米 ×1194 毫米　16 开本　9.75 印张　298 千字 2024 年 3 月第 1 版　2024 年 3 月第 1 次印刷
定　　　价	69.00 元

未经许可，不得以任何方式复制或抄袭本书之部分或全部内容。
版权所有，侵权必究
举报电话：010-62752024　电子邮箱：fd@pup.cn
图书如有印装质量问题，请与出版部联系，电话：010-62756370

序　言

　　20世纪20年代，中国设计教育的发展伴随着西方艺术设计经验及理论的引入正式拉开了帷幕。由于深受国内外工艺美术的影响，我国早期高等设计教育培养体系往往偏重于对设计类专业人才表现技法的实践和制作工艺研究方面。随着改革开放的到来，我国的高等设计教育事业得以迅速发展。自20世纪90年代开始，艺术设计专业逐渐出现，并在各个学院取代了原有的工艺美术专业。2011年，国务院学位委员会和教育部将艺术学从文学门类独立出来，成为第13个学科门类，设计学也成为该门类下的一级学科。自此，我国高等设计教育在历经了模仿、摸索阶段和吸收、消化阶段后，开启了自主务实的新征程。

　　在全球经济一体化不断推进的背景下，跨境及跨文化教育已经成为当前高等教育界的热点话题和发展趋势。高等教育的国际化是共享全球优质教育资源的具体表现形式，它不仅是我国高等教育的一种办学方式，更是培养一流人才的重要途径之一，其目标是引进和借鉴国外先进的教育理念，将有益的办学经验融入我国教育实践中，并围绕本土国情进行融合创新，从而培养出卓越的国际化专业人才。近年来，我国高校通过不断地引进西方优质教育资源，提高了国际化的教学水平，在加快自主创新和社会服务能力建设的同时，也扩大和提高了中国高等教育的国际影响力和声誉。

武汉纺织大学伯明翰时尚创意学院是湖北省第一家本科层次的中外合作办学机构，学院以立德树人为根本任务，近年来充分吸收英国先进的办学和治学经验，遵循我国高等设计教育的一般规律，扎根本土办教育。学院通过引入国外优质设计教育资源，融合中英设计教育理念，建构了模块化的专业课程体系、全景互动式的教学模式和多维立体式的评价机制，将我国传统设计教育从注重专业知识的传授转变为对设计创意能力的培养，着重提升设计类专业学生的自主学习能力、设计创新意识和反思批判精神。

"国际化设计类专业高等教育丛书"是武汉纺织大学伯明翰时尚创意学院近年来对设计类专业人才培养创新改革成果的系统性总结。该丛书精心挑选来自视觉传达设计、环境设计和数字媒体艺术三个专业相关核心模块化课程的教学实例，从各个课程的学习目标、教师安排、授课方式、课程体系、反馈评价和学业体验等多个方面进行讲述，系统性地介绍了西方高等设计教育的教学理念、人才培养模式和质量保障体系。

相信"国际化设计类专业高等教育丛书"的出版和推广应用，能够对我国传统设计类专业的教育理念、课程规划、教学思路、学习过程及评价方式起到推动的作用，进而拓展我国高等设计教育工作者的专业视角，改变以往以教师为主体的灌输式的授课模式和以学生为个体完成设计作品的实践方式，通过创造和设立不同的教学内容和组织形式，有效地引导学生由被动学习设计转变为主动探究创新，提高学生敢于质疑的批判精神、善于表现自我的能力素质和勇于沟通的团队协作意识，最终为推动我国高等设计教育高质量、内涵式发展提供一条新思路。

武汉理工大学"双一流"学科建设首席教授、博士研究生导师
全国艺术专业学位研究生教育指导委员会委员
教育部高等学校设计学类专业教学指导委员会委员
2023 年 1 月

前　言

《视觉艺术与叙事传达》有开阔的国际视野和深厚的本土化情怀，是市场上欠缺的国际化创新型教材。本教材是教师多年教学实践经验的积累，研究理念先进，研究方法科学，支撑素材丰富。

视觉艺术与叙事传达是视觉传达设计专业的必修课程。视觉艺术与叙事传达的课程目标是培养理论知识丰富且具备实践操作技能的人才，而该课程目前的专业教学大多停留在理论层面，学生虽然可以在课堂上学习视觉叙事的基础理论，如字体设计、版式设计、图形设计等，但只能进行碎片化的知识积累，不能建立系统的知识体系，在运用过程中也缺乏将理论和实践结合的能力。这导致国内的视觉艺术与叙事传达课程的教学内容无法真正地满足学生社会实践与应用的需求。

《视觉艺术与叙事传达》是一本面向视觉传达设计专业学生的教材，对模块化和体系化教学内容进行了深入的分析与呈现，借鉴"以学生学业体验为中心"的培养理念，重视实践环节在设计教育过程中的积极作用。告别传统"老师教，学生听"的教学模式，提倡"以学生为导向"，通过"互动式—探索式—启发式"的阶段性教学方式来激发学生的创意思维。全方位展现情境体验式、模块化课程，让学生在任务的引导下学习知识点，让专业知识点以整体、连贯的形式呈现。更加注重培养学生在学

习过程中的创造力，让学生能够掌握系统的知识，同时培养和提高学生在思考、分析和实践等方面的能力。本教材不仅讲授视觉传达设计的基础知识，同时鼓励学生思考视觉传达设计的文化影响，注重培养学生的设计创新意识与视觉审美能力。党的二十大报告提出："教育是国之大计、党之大计。培养什么人、怎样培养人、为谁培养人是教育的根本问题。"本教材编写以社会主义核心价值观为指导，革新教学方法，设置课程育人，目的是培养新时代视觉传达设计专业人才。

"国际化设计类专业高等教育丛书"由李万军主编，其中本书由魏欣负责统稿。杨慧文负责编写本书第1章1.1和1.2部分、第2章2.1和2.2部分及第3章全部；吴浩负责编写本书的第1章1.3部分、第2章2.3和2.4部分；另外，本书所有案例都来自武汉纺织大学伯明翰时尚创意学院视觉传达设计系学生。感谢本书编写过程中协助编辑和排版的学生程瑞琪、李雨欣、刘佳欣、王坤宇、薛蕊和王玉。

限于编者学识水平，书中如有疏漏之处，恳请广大有识者指正。希望此系列丛书能为中国的国际化艺术设计教育贡献一份绵薄之力。

<div style="text-align:right">

魏欣　杨慧文　吴浩

2023年11月20日

</div>

【资源索引】

目 录

第 1 章 课程介绍和教学目标 /10

1.1 课程介绍 /11
 1.1.1 构建学习情境 /12
 1.1.2 承接学习模块 /12
 1.1.3 丰富教学资源 /13
 1.1.4 项目任务设计 /14

1.2 教学目标 /16
 1.2.1 研究和分析技能 /16
 1.2.2 创造性思维能力 /16
 1.2.3 实践技术技能 /16
 1.2.4 视觉传达能力 /16

1.3 课程育人 /18

第 2 章 课程任务 /20

2.1 绘制一个叙事图形——认知视觉叙事 /21
 2.1.1 视觉叙事概述 /21
 2.1.2 肌理的探索与实践 /26
 2.1.3 叙事图形拼贴画创作 /30
 2.1.4 学生作品解析 /33

2.2 重述一个经典故事——静态叙事探索 /38
 2.2.1 调研经典故事 /39
 2.2.2 从故事到绘本 /42
 2.2.3 绘本的制作 /58
 2.2.4 书籍设计实践 /72
 2.2.5 经典故事绘本创作 /76
 2.2.6 学生作品解析 /78

2.3 讲述一个视觉故事——动态叙事创作 /85
 2.3.1 动画脚本故事 /85
 2.3.2 分镜头——从脚本到动态故事 /90
 2.3.3 动态视频的制作与应用 /92
 2.3.4 动态叙事创作 /100
 2.3.5 学生作品解析 /110
2.4 制作一份创意海报——单幅图文叙事 /116
 2.4.1 创意海报定义 /117
 2.4.2 创意海报图文叙事 /117
 2.4.3 创意海报制作 /122
 2.4.4 创意海报实践 /128
 2.4.5 创意海报创作 /136
 2.4.6 学生作品解析 /142

第 3 章 课程总结及反馈 /148

3.1 教学方法 /149
 3.1.1 模块化课程中的情境与体验 /149
 3.1.2 情境的生成 /149
 3.1.3 情境中的体验 /150
3.2 评估体系 /151
 3.2.1 考核方式 /151
 3.2.2 评价模式 /152
3.3 评价反馈 /154
 3.3.1 学生反馈 /154
 3.3.2 教师反馈 /155

参考文献 /156

第 1 章　课程介绍和教学目标

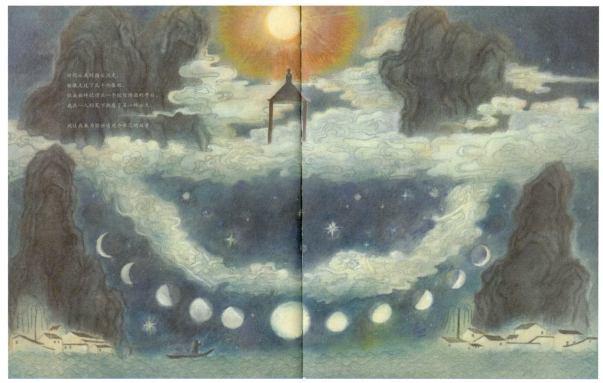

图 1-1 《兰亭序》 叶露盈

1.1 课程介绍

如今,视觉传达设计得到广泛应用,视觉传播领域,如影像设计、书籍设计、导视系统、品牌识别、广告促销等都是用视觉上吸引人的、有创意的方式阐述相关理念。

视觉艺术与叙事传达课程以寻找创意的本源之地——故事为开端。探索如何将文字转化为图形和图像,达到图文相符或以图形和图像来叙述故事的目的,并通过动态化的图形和图像来展现故事内容,建构视觉化的语言,使信息以形象化的形式呈现,使视觉传达创意成倍增加(见图1-1)。

本课程旨在鼓励学生探索视觉传达设计中广泛运用的视觉表达技术,深入了解视觉艺术与叙事传达的概念,研究和分析视觉传达设计核心理论在创作中的应用,学会将文字转化为图形和图像进行叙事;培养学生的创造性思维和实践技能,使其创作出形式多样、材料丰富的故事;培养其视觉传达能力,使其养成对作品进行分析反思的习惯、锻炼辩证思考能力,全方位提升专业技能。

1.1.1 构建学习情境

党的二十大报告提出："培育创新文化，弘扬科学家精神，涵养优良学风，营造创新氛围。"本课程贯彻"五育融合"理念，以视觉艺术与叙事传达的理论知识、操作技能、审美素养为基础，以思想政治教育为灵魂，以劳动观念、体能锻炼为辅助，通过课堂互动、设计工作坊、小组研讨、一对一辅导、作品展陈和个人反思等，引导学生在认识美的过程中提升理论知识水平，在创造美的过程中强化实践技能，培养其自我探索能力，让学生们学会自主阅读、调研、反思和记录。注重师生互动，围绕学生进行学习情境的构建（见图1-2）。

1.1.2 承接学习模块

视觉艺术与叙事传达课程承接视觉传达导入课程，使学生在对视觉传达设计有初步了解的基础上进行进一步的探索。一年级的视觉传达导入课程让学生学习了怎样将事物通过颜色和材料转化为有意义的图形，并且尝试了通过小组合作来创作作品。二年级的视觉艺术与叙事传达课程让学生注重寻找自身风格，锻炼其独立完成作品的能力，赋予单个图形故事内容和用连续性视觉图像进行叙事的能力，以及通过叙事展现作品深层内涵的能力。

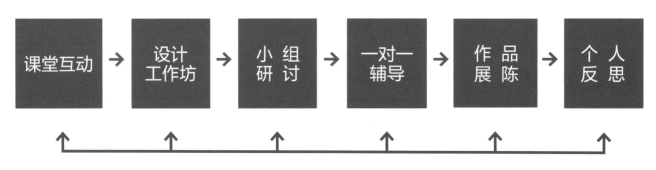

图1-2　构建学习情境

1.1.3 丰富教学资源

视觉艺术与叙事传达课程提供了大量的书籍资料和线上调研内容(见图1-3),包括视觉传达设计、绘本与插画、书籍设计、动画、排版、摄影,以及设计师调研网站等资料,帮助学生更好地进行自主学习和调研。

参考资料

视觉传达设计

段炼,2015.视觉文化与视觉艺术符号学:艺术史研究的新视角[M].成都:四川大学出版社.

靳埭强,2015.视觉传达设计实践[M].北京:北京大学出版社.

王受之,2015.世界现代设计史[M].2版.北京:中国青年出版社.

侯维静,2020.平面设计基础与实战[M].北京:人民邮电出版社.

余振华,姜悦玥,2021.插画色彩设计手册[M].北京:人民邮电出版社.

徐适,2018.品牌设计法则[M].北京:人民邮电出版社.

齐琦,2020.视觉传达设计手册[M].北京:清华大学出版社.

绘本与插画

郝广才,2009.好绘本如何好[M].南昌:二十一世纪出版社.

阿甲,2021.图画书小史[M].南京:江苏凤凰美术出版社.

彭懿,2011.世界图画书阅读与经典[M].南宁:接力出版社.

书籍设计

赵清,2021.瀚书十七[M].南京:江苏凤凰美术出版社.

方晓风,2018.设计研究新范式[M].上海:上海人民美术出版社.

徐恒醇,2008.设计符号学[M].清华:清华大学出版社.

动画

石民勇,2009.游戏概论[M].北京:中国传媒大学出版社.

陈永东,王林彤,张静,2018.数字媒体艺术设计概论[M].北京:中国青年出版社.

排版

张旭,2018.杂志设计[M].北京:龙门书局.

徐勇民,2008.版面设计基础[M].武汉:湖北美术出版社.

摄影

顾铮,2006.世界摄影史[M].杭州:浙江摄影出版社.

设计师调研网站

花瓣、站酷、优设、涂鸦王国

图1-3 教学资源

1.1.4 项目任务设计

采用进阶式教学模式使任务难度逐步提升，引导学生们在"叙事"的大主题下逐步了解视觉叙事的知识，掌握将文字转化为图形、图像的技巧，习得通过图形和图像来叙述故事的技能，培养语言视觉化、信息形象化、创意专业化的专业素养（见图1-4）。

任务一：绘制一个叙事图形

了解叙事的基本概念，掌握叙事的基本要素，探索自身形象特征，运用视觉叙事技巧设计一个能代表自身特点的叙事图形。

任务二：重述一个经典故事

从教师提供的故事列表清单中选择一个进行阅读，在研究完故事内容之后，设计并创作一本新书，以全新的方式讲述故事的部分内容。学会进行静态叙事，分析颜色，进行排版设计，了解书籍结构在讲述故事时的作用，培养图文转化的创意能力，掌握书籍制作技能，创造富有想象力的故事。

任务三：讲述一个视觉故事

作为一名设计师，需要通过观察、阅读和研究来培养自己从文化和生活中提取创作素材的能力。需要掌握运用编辑工具制作动态故事的技术，以动态的方式呈现故事内容，表现形式可以是动画、电影、图片等。

任务四：制作一份创意海报

探索重要的设计原则、设计理论和分析方法在实践中的运用。在这个任务中，学生需要从任务二或者任务三中选择一个故事，通过海报的形式来展现自己的作品，掌握将故事中心思想用单幅平面海报呈现的方法，学会将平面设计理论运用到实践设计当中。

视觉叙事 任务一

绘制一个叙事图形 —— 认知视觉叙事

· 认知视觉叙事概念
· 掌握视觉叙事技能

视觉叙事 任务二

重述一个经典故事 —— 静态叙事探索

· 探索调研经典故事，体会呈现历史文化
· 培养图文转化能力，掌握静态叙事技能

视觉叙事 任务四

制作一份创意海报 —— 单幅图文叙事

· 培养单幅图文叙事能力
· 学会运用平面设计理论

视觉叙事 任务三

讲述一个视觉故事 —— 动态叙事创作

· 培养动态视觉叙事能力
· 掌握动态故事制作技术

图 1-4 项目任务和技能目标

1.2 教学目标

引入"以学生学业体验为中心"的培养理念（见图1-5），重视实践环节在设计教育过程中的积极作用，利用课程中的不同模块激发学生的创意思维，培养和提高设计专业学生的人格素养，以及自主思考、综合分析、实践操作等方面的能力。具体教学目标设计如下。

1.2.1 研究和分析技能

研究是主动寻求事物的本源，并花费时间进行钻研的行为。分析则是一种必要性的发散思维的认识活动，它将事物整体分成不同部分进行考察。将研究与分析技能结合起来，不仅可以对事物进行深层探索，而且能在此基础上使个人的研究与分析能力得到提升，产生独到的想法与新的理解。课程要求学生在对文本进行深入的研究和分析后，将其转化为有效的视觉叙事。

1.2.2 创造性思维能力

创造性思维是指有主动性和创造性的思维，培养创造性思维，不仅可以增强对客观事物本质和规律的认识，而且能在此基础上产生新颖、独特、有社会意义的思维成果，开拓人类知识的新领域。学生需要运用创造性思维，根据故事文本创建视觉叙事，展现复杂的思想，以一种持久而多样的方式发展，清晰而精准地表达概念。

1.2.3 实践技术技能

人的实践活动是一种感性的现实活动，一方面具有明显的物质能量和客观制约性，另一方面又是体现人的主观意志、理想追求的自主性活动。实践技术技能是个体在生活和实践中解决实际问题所显现的综合性能力，学生需要在课程中探索和发展实践技术技能，掌握良好的手绘技能、书籍制作技能、软件制作技术等，以支持富有想象力和吸引力的视觉叙事。

1.2.4 视觉传达能力

掌握设计创意、表达、沟通、实践的基本方法，具备一定的思辨能力和学术素养，并养成通过艺术、人文社会科学的理论与方法观察、认识、解决设计问题的习惯。具备熟练的图形、图像、影像制作能力及作品展览、展示能力，在课程中运用智慧和创造力在作品制作的各个阶段展示出色的视觉效果，呈现精彩的视觉叙事，实现有效的视觉传播。

课程构成框架	课程内容及要求	教学目标
绘制一个叙事图形	·认知视觉叙事概念 ·掌握视觉叙事技能	·研究和分析技能 ·视觉传达能力
重述一个经典故事	·教师提供故事列表 ·学生选择阅读故事 ·分析故事内容 ·图文结合重建故事	·研究和分析技能 ·创造性思维能力 ·实践技术技能 ·视觉传达能力
讲述一个视觉故事	·调研传统故事 ·分析动态叙事方式 ·动态呈现故事	·研究和分析技能 ·创造性思维能力 ·实践技术技能 ·视觉传达能力
制作一份创意海报	·讲解平面设计原则理论 ·分析案例 ·学生选取任务二或任务三的故事作为主题制作海报	·研究和分析技能 ·视觉传达能力

图1-5 项目任务和教学目标

1.3 课程育人

"视觉艺术与叙事传达"课程是将造型表现、艺术设计、语言符号通过视觉形象来传递的视觉感知信息设计。课程注重建立视觉传播的基础知识，鼓励学生考虑与视觉传达专业相关的文化影响，培养学生的设计创新意识，提升其视觉审美能力。

党的二十大报告提出："坚守中华文化立场，提炼展示中华文明的精神标识和文化精髓，加快构建中国话语和中国叙事体系，讲好中国故事、传播好中国声音，展现可信、可爱、可敬的中国形象。"此课程旨在鼓励同学探索视觉传达设计师广泛运用的视觉表达技术，深入了解视觉传达设计核心理论在创作中的应用，通过发挥自身的想象力来创造形式多样和材料丰富的故事，同时学会介绍和推广自己的创意成果，并且养成对作品进行分析反思的习惯，锻炼辩证思考能力，全方位提升专业技能。

本教材的育人指导理念是把培育和践行社会主义核心价值观融入教学全过程，弘扬主旋律，引导学生用青春和理想拥抱未来，用奋进和奉献书写人生，汇聚同心共筑中国梦的磅礴力量。利用案例润物无声地在教学中提高学生的思想政治素质、道德情操和文化素养，最终实现"立德树人""三全育人"的教学目的。正如党的二十大报告提出的："推进文化自信自强，铸就社会主义文化新辉煌。"

教材结合社会主义核心价值观设计了课程育人主题，在教学内容中寻找相关的落脚点，通过设计案例、知识点等教学素材的运用，以及对设计案例的讲解，让学生感受到来自"文化母体"的视觉符号对于艺术设计的重要性。带领学生进行本土文化的考察，感受中华民族共同文化源头的魅力，使学生从内心真正产生文化认同、文化自信，有效构建起本教材全方位、全过程、多环节的育人教学体系。

在课程育人教学过程中，教师和学生共同参与，教师可结合图1-6中的内容，针对相关的知识点或案例，引导学生进行思考或展开讨论。

模块	页码	课程内容及要求	展开研讨	总结分析	落脚点
模块1	021	绘制一个叙事图形	如何运用图形要素进行叙事传达，展现能代表自己的肖像画作品？	学生通过对自身的剖析，学习如何分析事物，注重培养自主学习和辩证思考能力，学会用图形叙事	自主学习、研究分析 求真务实、专业水准 辩证分析、逻辑思维
模块2	038	重述一个经典故事	从教师提供的清单中选取一个故事，进行故事内容和框架的研究分析，学习将文字转换为图像的静态叙事方式	故事清单中包含中国传统故事，培养学生图文转化的创意能力的同时激发学生对传统文化的热爱	文化传承、爱国情怀 大国风范、适应发展 社会责任、专业能力
模块3	085	讲述一个视觉故事	通过调研和分析寻找灵感，运用动态化的方式讲述中国故事	运用动态化图像完成平面作品的叙述和设计，引导学生通过极具特色的视觉设计作品讲好中国故事	洋为中用、创新意识 文化自信、时代精神 个人成长、努力学习
模块4	116	制作一份创意海报	学习单幅图文叙事技巧，掌握平面设计基础理论，培养学生对形式美的审美能力及对中国文化的敬仰与自信	从艺术和设计角度出发，引导学生对中国文化改革与继承、借鉴与创新的思考，培养学生传承文化的意识	时代精神、文化自信 创新意识、社会责任 实战能力、终身学习

图1-6　课程育人设计

第 2 章　课程任务

2.1 绘制一个叙事图形
——认知视觉叙事

"绘制一个叙事图形"是本课程的第一项任务，学生将通过绘制代表自身形象的叙事图形了解视觉艺术与叙事传达的基本概念。课程以学生自主研究和分析为核心，教师引领和指导为辅助，在实践项目制作过程中以学生为主导认知视觉叙事。

目标：

使学生通过对自身的剖析学习分析事物，注重培养学生的自主学习能力和辩证思考能力，学会用图形进行有效叙事。

要求：

了解叙事与视觉叙事，掌握叙事图形要素的使用技巧，综合使用点、线、面和肌理技巧，提升学生的实践动手能力和研究分析能力。

2.1.1 视觉叙事概述

（1）叙事

叙事是人们认识世界、感知世界的重要方式之一，是人们日常交流的重要表达形式。叙事的结构包括：序幕、开端、发展、高潮、结局和尾声。叙事的内容包括：故事发展的顺序，叙述故事的视角，故事的受众。叙事的元素包括：人物、场景、时间、技术、目的。

（2）视觉叙事

视觉叙事是指借助视觉性和视觉化来进行的叙事活动。视觉性指事物或事件的可见性，视觉化则是使这一事物或事件变得可见的过程和方式。就视觉艺术研究者而言，从阅读到观看是一种视觉化过程，即从语言文字到静止图像再到活动图像的过

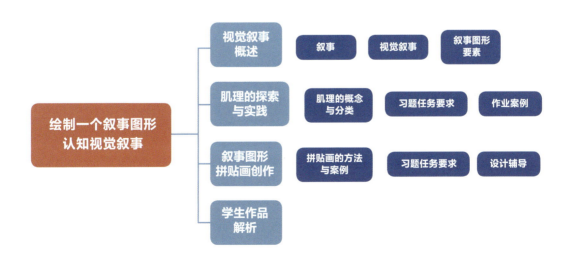

程；对文学创作者来说，视觉化的过程就是作者借助语言文字的描述来展现事物的图像的过程，也是读者借助想象将所读的语言文字转化为图像的过程。

（3）叙事图形要素

在初步探索叙事图形的过程当中，学生应主动了解叙事的基本概念，对自身进行信息采集和整理，在叙事表达中灵活运用视觉艺术的方式进行信息传递，并运用创意化的方式将信息转化为图形或图像，这同时也是学生需要深入探索的部分。在分析叙事图形要素的过程中采用"互动式"教学方法，教师以提问和PPT演示的方式，引导学生进行思维发散和小组讨论研究，从生活中事物的形态切入，激发学生研究物体构成元素的积极性，从而帮助学生了解叙事图形的基本要素："点""线""面"。

教师在课件讲解中应注重启发引导，以案例讲解和提问思考的方式帮助学生自主认知叙事图形的要素（见图2-1）："点"是零维对象，"线"是一维对象，"面"是二维对象。教师可以通过视觉化的课件生动地演示"点动成线，线动成面"的过程，带领学生理解"点""线""面"的关系。

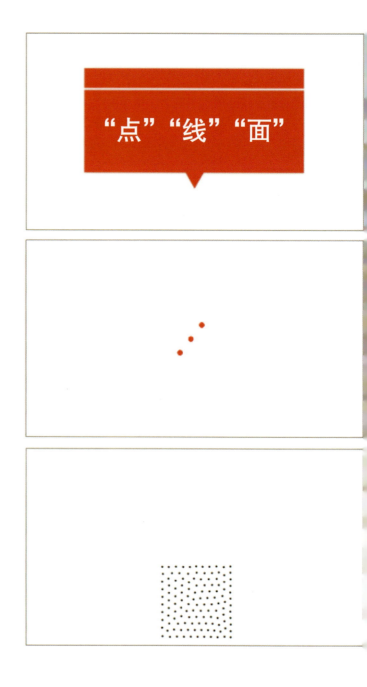

"点"标志着空间中的一个位置。

然而，从图形上看，一个"点"形成一个可见的标记。

"点"的序列还是直线？

图 2-1　叙事图形要素："点""线""面"

在讲解"点""线""面"的理论关系后,教师通过对实际案例的分析展开对"点""线""面"在视觉作品中的运用方法的介绍,引导学生将理论与实践结合。

"点"是几何中最基础的组成部分,通过自由化或规律化的方式构成画面。图 2-2 是中国画家朱道平的作品《雪岭远眺图》,这幅作品运用了细小、清晰的"色点"来构成图像,使用"点"的疏密描绘树的叶片,用密集的"点"呈现近距离的叶片和枝丫,用疏松的"点"表达远距离的枝丫。作者通过对"点"的疏密、浓淡、大小的巧妙塑造勾勒画中的空间,营造静雅柔美的意象境界,使作品在展现传统艺术神韵的同时,散发着现代审美意识的灵性。

图 2-3 是齐白石先生的作品《柳牛图》,画作通过灵动的线条展现柳枝的粗细变化,轻盈的柳梢用曲线微微勾起,仿佛被清风拂过,摇曳生姿,在疾徐挥洒间用线条使画面充满节奏感、韵律美,赋予柳枝生命与活力。

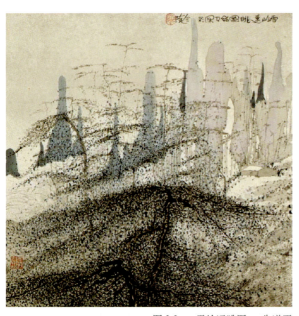

图 2-2 《雪岭远眺图》 朱道平

"点动成线",作品可将对"点"的运用延伸至对"线"的运用,"线"是"点"运动的轨迹,叙事图形中"线"可以用来表达空间、传递信息、聚中焦点、描述动态、表达肌理和创造符号等。不同的"线"有不同的感情性格,有很强的心理暗示作用,例如,直线侧重于静,曲线侧重于动,曲折线则给人不安定的感觉。作品通过这些作用构成叙事图形进行视觉传达。

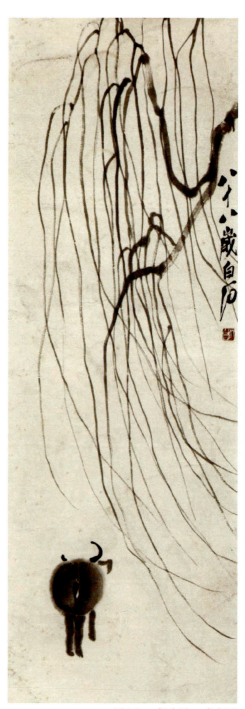

图 2-3 《柳牛图》 齐白石

"线动成面",教师可从对"线"的讲解引发学生对"面"的思考,运用PPT视觉图像引导学生观察和思考"线"和"面"的关系(见图2-4)。平面是移动的直线形成的路径,一条线闭合成一个形状,诞生一个有界平面。

图2-4 叙事图形要素:"面"

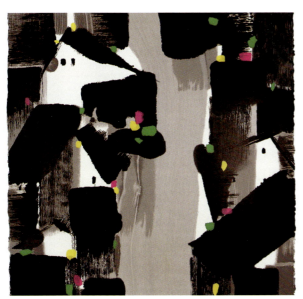

图2-5 《江南居》局部 吴冠中

图2-5是吴冠中老师的作品《江南居》,通过黑白块面的交替,构成画面的视觉焦点。黑色的房顶,白色的墙面,灰色的流水,层层叠叠,错落有致,用色块的"面"营造出江南水乡的意境。寥寥数笔,以"面"挥洒江南的泼墨之境,点缀些许彩色的"点"活跃画面,使静谧的画面充满烟火气,笔锋留下皴擦的斑驳肌理营造江南水乡的朦胧感,意境之美含蓄而内敛,让观者看到画作就仿佛置身于江南水乡。

2.1.2 肌理的探索与实践

(1) 肌理的概念与分类

除了"点""线""面"外,"肌理"也是构成叙事图形的重要元素。一件作品通过点、线、面、色彩、肌理等基本元素构成某种形式即可激起人们的审美情感。肌理指形象表面的纹理,又称质感。由于物体的组成材料不同,其表面的构造也各不相同,因此会产生粗糙感、光滑感、软硬感等不同的触感。物体表面的编排样式不仅反映其外在的造型特征,还反映其内在的材质属性。

人们对肌理的感受一般是以触觉为基础的。因为人们对一些物体有长期的触觉体验,所以在熟悉某些材质后即使没有触摸,也能在视觉上分辨出肌理的不同,这种现象称为视觉质感。肌理给人以各种感觉,并能加强形象的作用与感染力。肌理对于色彩的明度也是有明显影响的,比如光滑柔和的表面会让我们觉得明度提高了。肌理还会影响人们对色彩的联想,许多肌理具有较明显的具象特征,比如毛茸茸的物体,不管是什么颜色都会让我们联想到动物的皮毛(见图 2-6)。

在了解肌理的基本定义后,教师通过案例演示提出问题,引发学生对肌理分类的思考(见图 2-7)。

图 2-6 叙事图形要素:肌理

图 2-7 肌理的分类

从构成方面来思考，肌理可分为自然肌理和人工肌理两大类。自然肌理指自然形成的现实纹理，如木头、岩石、叶脉等未经加工的肌理。人工肌理是人类在认识自然肌理的基础上制造的纹理，即在原有材料的表面加工改造，使之生成的新的肌理，如布料的纹路、玻璃的质感等。

从人的感受方面来思考，肌理可分为视觉肌理和触觉肌理。视觉肌理是指眼睛看到的形象的纹理，凭借人的认知不用碰触就能感受到物体的形象特征。触觉肌理指的是离开视觉观察、可以通过触摸感受到的纹理。

肌理构成是设计构成的表现形式之一，而我们所追求的是扩充对自然肌理的发现，提取肌理美的素材，丰富人工肌理的数量，学会在设计中提取和运用肌理，通过创意化的设计制作出全新的作品。以自然为源，超越自然，引导学生通过描绘法、拓印法、对印法、喷洒法、刮擦法、灸法、流淌法、排水法、撒盐法等不同的手段提取生活中的肌理（见图 2-8）。

随着科技的不断进步，新材料与新技术不断出现，这意味着新的肌理与表现形式的产生。人工肌理的创造则建立在对材料、技法的应用的基础上，现代计算机、摄影和印刷技术的发展更加增强了肌理、材质的表现力，丰富多样的肌理也成为现代设计的重要表现手法。

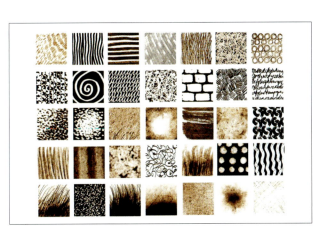

图 2-8 肌理的提取与制作

（2）习题任务要求

为了让学生更好地感受身边的"肌理"，教师开设实践工作坊课程，学生要在课前准备好教师布置的材料，包括轻薄的纸张、铅笔、彩铅等工具。学生在课堂中分成小组，在教学楼内寻找不同的肌理，运用拓印的方式将肌理记录在纸上，让它们形成图形，并标注肌理的来源，最后在课堂中进行展示。

作品要求如下所列。

分组要求：两三人一组；

调研地点：教学楼内；

作品尺寸：不限；

作品数量：10个以上（备注肌理来源）；

时间：45分钟。

（3）作业案例

以此实践课程激发学生观察生活中存在的丰富肌理的积极性，并使之在接下来的任务练习中运用这些肌理，养成对身边的事物进行观察和记录的习惯（见图2-9至图2-11）。在学生完成对身边的肌理的探索后，教师再进行总结讲解，深化学生对肌理的认识。

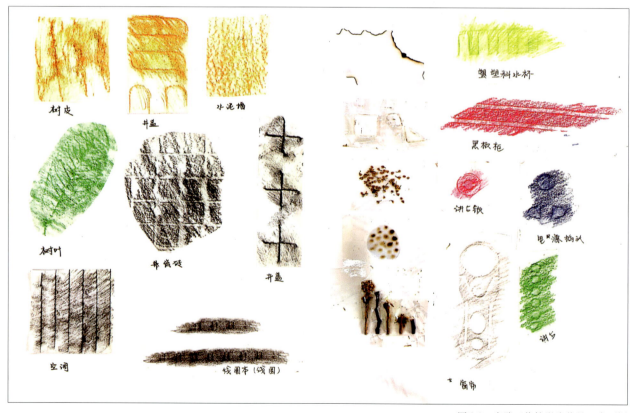

图2-9　实践工作坊学生作品　李雨桐

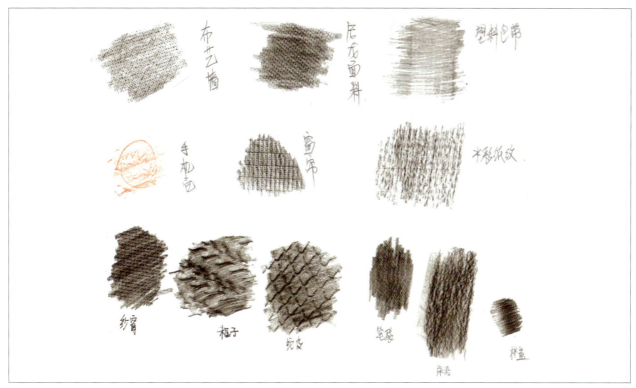

图 2-10　实践工作坊学生作品　陈睿诗

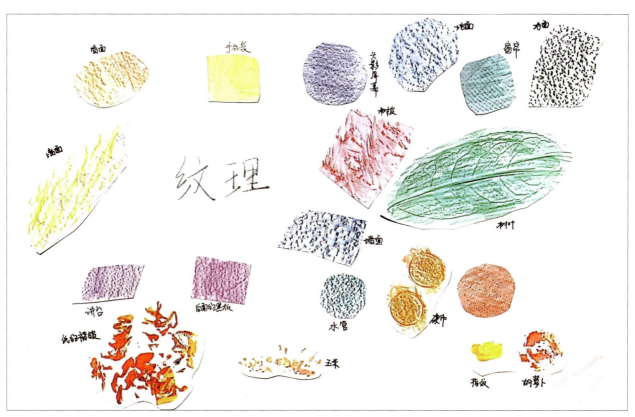

图 2-11　实践工作坊学生作品　程予涵

2.1.3 叙事图形拼贴画创作

（1）拼贴画的方法与案例

拼贴画是指在平面空间或很浅的浮雕中将天然材料或人造材料通过糅合、重组、叠加等手法粘贴到画布或画板上创作出的图像合成物。拼贴强调理念和过程，而不是最终产品，在视觉上具有叙事性。拼贴画通过对"点""线""面"和"肌理"的综合运用，呈现出一种由原始素材拼接形成的全新概念内容，把看似不相关的元素组合在一起，呈现出更有意义的作品。

图 2-12　《城春览胜图》　姚璐

在 20 世纪初，拼贴作为一种新奇的艺术形式戏剧性地出现，由于拼贴作品独特的创作过程，它逐渐成为一种极具创造性和实验性的艺术形式。在拼贴的创作过程当中，通过不同材质和元素的拼接、重组、融合等可以展现出独特的风格。例如中央美术学院姚璐教授的作品《城春览胜图》（见图 2-12）将摄影艺术与拼贴结合在一起，运用传统中国绘画的形式表现当代中国的面貌，蕴含一种超现实主义的风格。图 2-13 是艺术家梁铨的作品《向传统致敬》，作品使用了晚清画家陈洪绶《水浒叶子》中的复制残片，结合其他不规则的染色纸张，用铜版画的形式构成块面。作品看似水墨画，实际却是由"防尘布"塑造的山水天地，提醒着人们在时代不断进步的同时思考守护环境和文化的职责。作品大胆打破传统笔墨创作思路，使用抽象的方式作出传统绘画，让传统文化焕发新的活力。

图 2-13　《向传统致敬》　梁铨

（2）习题任务要求

要求学生在掌握"点""线""面"和"肌理"的知识后，创作一张融合"点、线、面"和"肌理"的拼贴肖像画，利用综合材料呈现一张能够叙述自身特色的作品。学生应掌握如何运用图形要素进行叙事传达，通过对自身的分析调研，创作能代表自己的肖像画作品，内容不应局限于对自己外在形象

的刻画，更应该思考如何运用视觉元素呈现自己独特的经历故事或兴趣喜好，探索能代表自己的独特性的信息，并对收集到的信息进行叙事图形转化，运用创造性思维设计别具一格的作品。

（3）设计辅导

教师根据每个学生的情况进行一对一辅导，针对每个学生的问题和发展方向给予合理的建议。下面以两位学生在收集拼贴元素肌理的过程中遇到的问题为例展开详解。

如图 2-14 所示，这名学生从教室收集了共计 10 种材质的肌理来进行拓印，分别是教室、窗帘、窗帘线、纸巾、铅笔渣、发夹、泡泡纸、讲台、矿泉水瓶、硬币。但有些材料并不能用传统的方式将纸张附在上面进行拓印，所以学生直接将材料贴了上去。虽然不是通过肌理间接看到实物，但学生运用的创新方法也能很直观地感受到实物本身所呈现的神奇的视觉效果，比如观众仍然能够从不那么规整的圆中感受到泡泡纸的弹性。

答疑记录

学生问题：

有些材料材质太软，肌理凹凸不够明显，易损坏，无法拓印。

教师建议：

可以将这些材质粘贴在草图本上，或是用透明胶带复制纹理，拓印只是一种收集方式。同时还可以将自然肌理和人工肌理进行区分，研究它们究竟有什么不同。收集肌理的方式可以再多元化一点，不只有拓印和直接收集的方法。材质的来源可以更广，不要局限于一个地方，可以是身边的小物件，也可以是墙、地板，甚至是户外的某个建筑物。

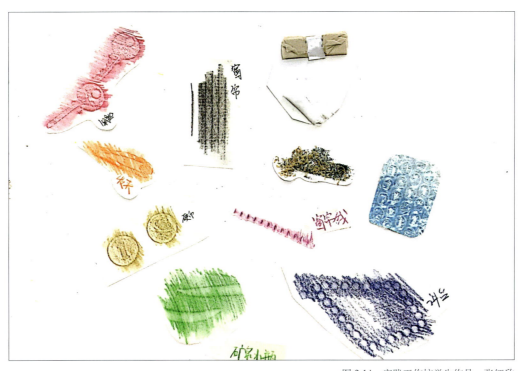

图 2-14　实践工作坊学生作品　张钰欣

如图 2-15 所示，这位学生在最终的肌理调研中一共搜寻了 7 种肌理，分别是金属笔、塑胶布、塑布袋、布包袋、人造皮革、软布墙，还有树皮。这 7 种肌理都来自身边常见的物体。金属笔的肌理来自它的金属外壳，塑胶布来自塑料包装袋，塑布袋来自笔袋的肌理，布包袋来自背包的肌理，人造皮革来自平板电脑的保护壳，软布墙来自教室后墙上的背景板，树皮来自教学楼下树木的树皮。为了能更直观地观察这些物体的肌理，学生将这 7 种物体的肌理用铅笔在纸上拓印了下来。

教师建议：

肌理通常指物体表面的形状，如青铜器表面的花纹，是最外层的观感。而质感则是物体本身材质的表达。就像青铜器是由青铜制成的，它会表现出青铜的质感，是经历风雨与时间打磨，发生沧桑变化的感觉。肌理表形，而质感表骨。获取肌理不应该局限于拓印这一种方法，还可以采用绘画、喷洒、浸染、刮擦等不同的获取方式，这样同样的肌理也有可能呈现完全不一样的效果。

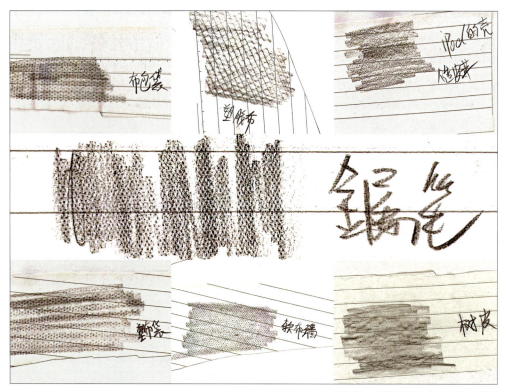

图 2-15　实践工作坊学生作品　郑斌

答疑记录

学生问题：

我对肌理的理解并不透彻，我想知道肌理与质感的区别是什么？

2.1.4 学生作品解析

学生通过课堂讲座、设计工作坊、一对一辅导和自我反思完成最终的作品，教师将根据其创作过程和成果展示给予作业评价。

项目主题 ｜ "我"拼贴肖像画
学生姓名 ｜ 印敏钰

该生的作业运用拼贴与绘画相结合的形式展现"我"这个主题内容，通过思维导图和草图为最终成品提供良好的思路（见图 2-16、图 2-17）。在最终作品中，学生选择使用复古报纸对头发部分进行拼贴，丰富画面整体氛围。头发上运用贴纸和胶带进行要素拼贴，选取与人物本身特点和喜好相关的要素进行叠加，例如人物头发上的小兔子和冰淇淋。选取的要素的饱和度和明度都比较高，与头发进行区分。眼睛部分将圆形与花的形状结合，既是对面和线的巧妙运用，也可以体现人物的灵动。人物周身环绕丝带，上面绘制了交通工具，表示人物酷爱旅行，马克笔的上色使得画面的层次感增加，区分主体物和背景，多种肌理的使用让人物的特征得到最大限度的展现，形成了较强的画面视觉表现力（见图 2-18）。

图 2-16 "我"思维导图 印敏钰

图 2-17 "我"草图 印敏钰

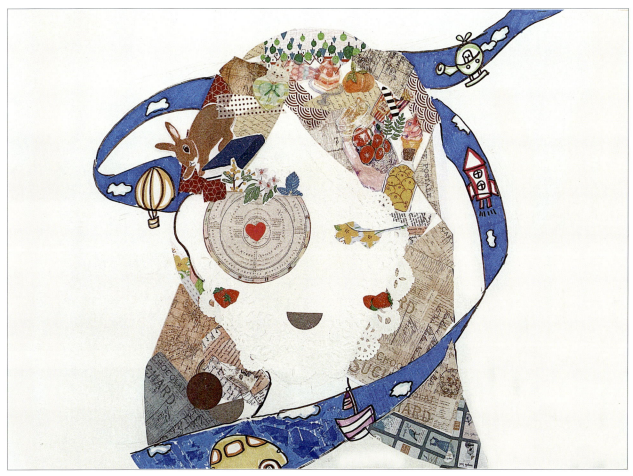

图 2-18 "我"拼贴肖像画 印敏钰

项目主题 | "我"拼贴肖像画
学生姓名 | 刘佳欣

此学生在创作拼贴肖像作品之前进行了思维导图的制作,通过思维导图分析自身特点和经历,提取关键词,探索如何展现最本质的自己(见图2-19)。而后通过实践尝试分析"点""线""面"对画面的构成作用,着重探索了建筑和色块的组合搭配方式,掌握了更加多样化的拼贴创作技巧,并学会运用拼贴手法表达作品内在的故事(见图2-20)。

学生在最终作品中以对辣椒的喜爱为出发点进行创作,以物品拟人化的形式进行拼贴实验(见图2-21)。作品以家乡的建筑模拟张开的嘴的形态,上下略微泛红的屋檐模拟张开的唇瓣,一排排白色的矩形建筑模拟牙齿,最里层的红色大辣椒模拟舌头。学生通过夸张与想象表达了一个爱吃辣的省份,也就是学生的家乡——以辣闻名的湖南,这一切灵感都来源于学生最喜爱的"辣味"。学生将家乡环境与自己的特征结合,采用大胆的色块碰撞,制作出创意化的拼贴肖像画,表达对辣椒和家乡的热爱。

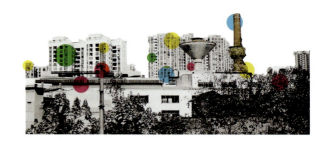

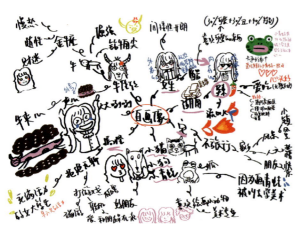

图2-19 "我"思维导图 刘佳欣

图2-20 "我"实践尝试 刘佳欣

图 2-21 "我"拼贴肖像画 刘佳欣

【《点、线、面、拼贴画》黄佳艺】

【《点、线、面、拼贴画》王海原】

2.2 重述一个经典故事
——静态叙事探索

学生在任务一"绘制一个叙事图形"中认知了视觉叙事,"重述一个经典故事"是视觉设计叙事传达课程中的第二项任务,学生需要从教师提供的书籍列表清单中选择一本进行阅读。故事清单中包含中国传统故事,在培养学生图文转化的创意能力的同时激发学生对传统文化的热爱。学生需要在研究和分析书中的故事后,设计并创作一本图文结合的新书,分析角色、场景、书籍结构在讲述故事时的作用,以全新的方式重述经典故事。

目标:

学习静态叙事技法,掌握书籍制作技能,灵活运用图像与文字的关系创造富有想象力的故事。

要求:

了解视觉叙事中图像与文字的关系,学会运用故事板规划叙事节奏,培养运用连续性图像进行静态叙事的能力。

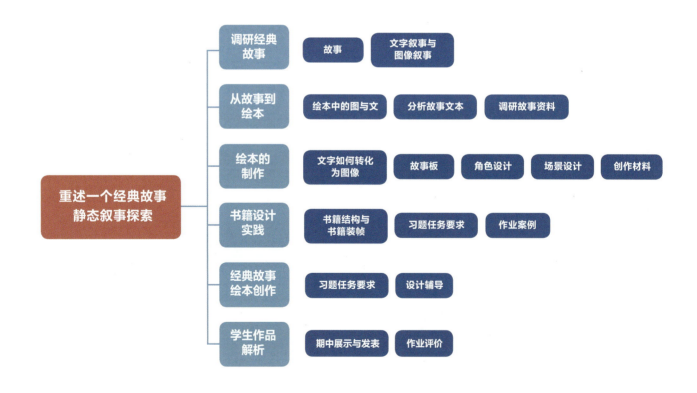

2.2.1 调研经典故事

（1）故事

现如今，科技的发展带来了极其丰富的媒介资源，人们身边充斥着大量的信息，但空洞的口号却再难引起人们的关注。而"故事"作为信息的载体和启发思考的工具，具有传奇性、戏剧性、情境性和传承性，成为吸引人注意力的最有效的工具。

故事的诞生包含许多重要的元素，如人物、场景、时间、技术、目的。故事的表达可以用口头语言、肢体语言、文字、静止图像及活动图像，表达的内容是故事的起因、发展、高潮、转折和结局等环节。而讲故事的方法，则指情节的先后顺序，以及叙事的结构关系，如情节线索、人物关系、时空转换方式、视角口吻等。故事是主题的载体，主题是叙事的脉络，故事中的人、物、事等围绕主题展开。无论何种指涉，叙事的要义都是故事的内在结构。

好的故事在历史长河中经久不衰，在艺术绘画、品牌设计、电影和动画等领域都可见其身影。创作出产品背后的故事是创作者和经营者面临的共同挑战。

（2）文字叙事与图像叙事

西方学者普遍认为文字与图像属于时间和空间两个不同范畴。当评论界有人提出可以用评论诗歌或者小说的方法来分析绘画艺术时，唯美主义理论家沃尔特·佩特立即予以反驳。在他看来，绘画艺术采用的感性材料决定了绘画艺术之美具有不同状态或特性，因此，不能用文学批评术语来表述绘画艺术，因为绘画"不能被翻译成任何其他形式"。从绘画艺术本身来讲，他的观点不无道理。绘画艺术以色彩、构图和材料构成的特殊表现形式决定了视觉效果是绘画艺术的根本属性。

但是，这并不能说明绘画与文字叙事之间没有共性。我们知道，绘画与文学等其他艺术形式均属于人类文化领域的"展现"艺术。柏拉图认为，"悲剧诗人的艺术是展现的艺术"，其他艺术家的艺术创作也不例外。

柏拉图强调艺术的本质为"展现"，这一点揭示了不同媒介艺术之间的共性。按照中国古代观念，所有艺术都可以归入"文"的范畴。文与画不仅在起源上相同，而且在功能和地位上也难分伯仲。例如，南北朝时期姚最在《续画品》中提出"若永寻《河》《书》，则图在书前；取譬《连山》，则言由象著。"唐代张彦远则认为："是时也，书画同体而未分，象制肇创而犹略。无以传其意，故有书；无以见其形，故有画。"这些古代画论表示，绘画与"书"（指书法、文字、文学）具有同等重要的艺术地位，画与书都具有记录历史、表述意义的功能，二者的差别在于绘画描绘形象，文字记叙事情。

重述一个经典故事 ｜ 静态叙事探索中国故事

中国传统节日故事
春节　元宵节　清明节　端午节　中秋节　重阳节

中国神话故事
女娲补天　大禹治水　后羿射日　夸父逐日　精卫填海　嫦娥奔月　愚公移山

中国四大名著故事
《三国演义》　《西游记》　《水浒传》　《红楼梦》

图 2-22　经典故事清单

学生将从教师提供的经典故事清单当中选择一个进行深入研究，通过自主阅读和分析建立对文字叙事的认知（见图2-22）。学生需要在分析故事情节后进行总结，或者选择故事的片段进行研究，收集与故事相关的资料，包含自然地理与人文地理（见图2-23）。在阅读和分析中了解叙事的节奏，体会叙事的起伏，研究叙事的方法。

故事资料收集

1. 故事发生的环境
2. 故事所处的时代　→　自然地理
3. 故事涉及的人物　　　人文地理

图 2-23　故事资料收集

2.2.2 从故事到绘本

与文字一样,绘画也是一种记录方式。甚至可以说,绘画本身就是某种表意符号。例如,新石器时代出现在磨制石器和彩陶器皿上的图像(见图 2-24)。图像与文字不仅具有视觉美感,也同时记录了人们的生活。

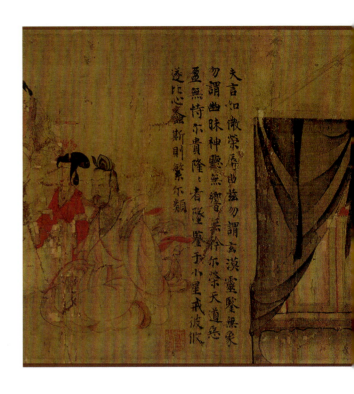

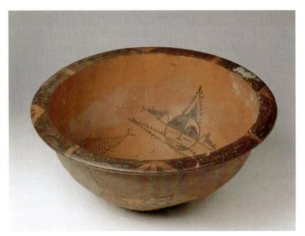

图 2-24 人面鱼纹彩陶盆 中国社会科学院考古研究所网站

绘画叙事同样具有情节安排。通常情况下,画面展示的事件按照从左到右的顺序依次发生。例如,东晋顾恺之的《女史箴图》是根据西晋文学家张华所作《女史箴》创作的长卷画,画作描绘了生动的人物及事件(见图 2-25)。而顾恺之另一幅著名的长卷画《洛神赋图》是根据曹植的《洛神赋》绘制的,展现了一段凄美的人神爱恋故事(见图 2-26)。

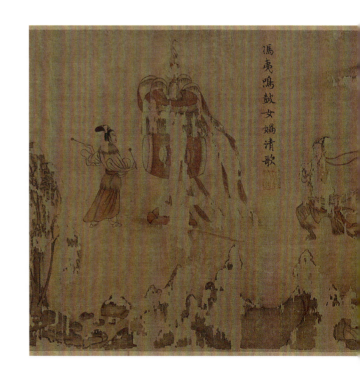

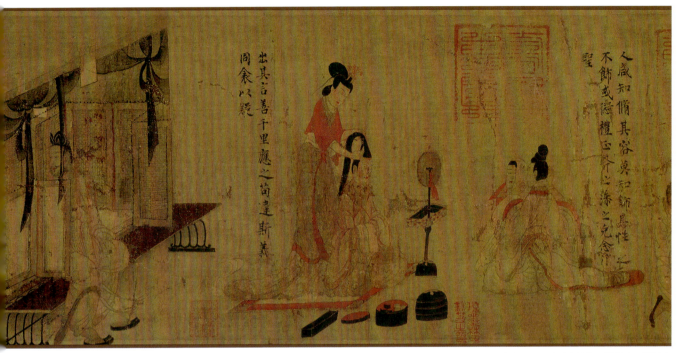

图 2-25 《女史箴图》(局部) 顾恺之

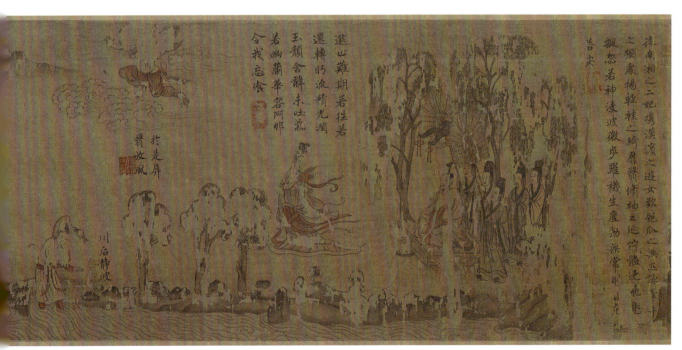

图 2-26 《洛神赋图》(局部) 顾恺之

依据现实生活创作的画作同样具有丰富的情节。如北宋张择端的绢本《清明上河图》（见图 2-27），长 527.8 厘米，宽 24.8 厘米，从左到右采用全景式构图，内容上展现为 3 个段落：前段为北宋首都乡村风光，中段为汴河两岸繁华的商业景象，后段为人流涌动的热闹景观。而每一个段落中的人物形象都不同，他们衣着各异，神态、动作细腻传神。画作生动形象地将几百年前北宋的生活环境和城市面貌，以及不同阶层人民的生活状况展现出来。人们可以随着缓缓展开的画卷身临其境地感受北宋汴河两岸清明时节的社会风貌，将市井故事尽收眼底。

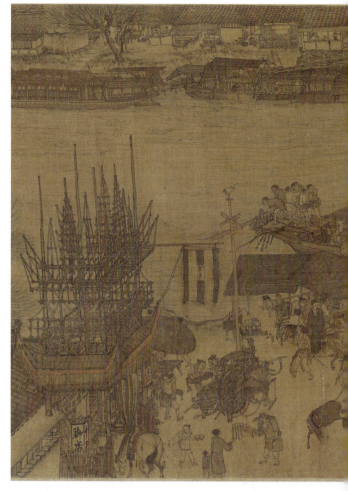

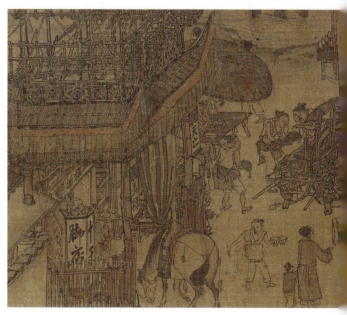

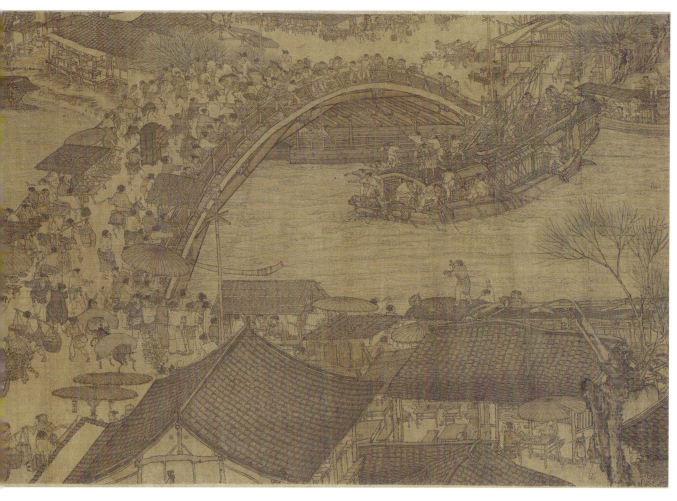

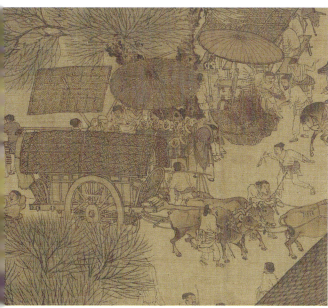
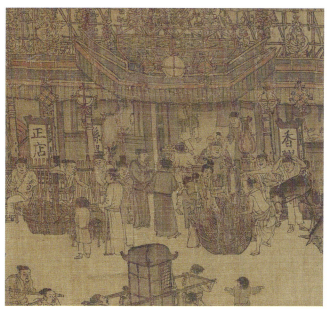

图 2-27 《清明上河图》局部 张择端

宋代一些根据历史故事创作的历史画则将故事情节描绘得十分清晰。如宋代李唐的《胡笳十八拍图》是根据汉代蔡琰（字文姬）的《胡笳十八拍》绘制的连续性图画，一拍一图，类似连环画的形式。创作方式以勾勒为主，辅以墨染，设色淡雅，角色丰富，场景恢宏。全图讲述了文姬被俘、去胡、归汉、露营、回长安等18个故事（见图2-28、图2-29）。

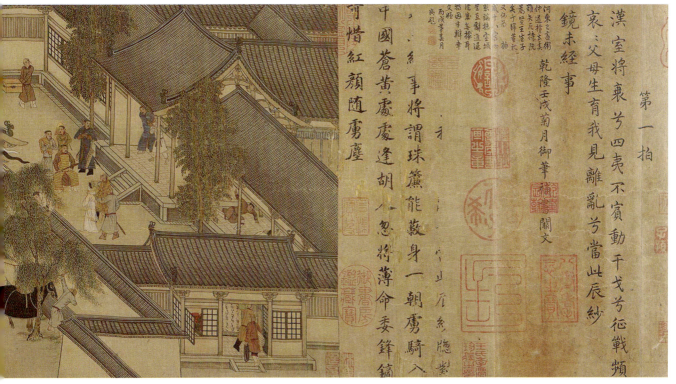

图 2-28 《胡笳十八拍图》(局部) 李唐

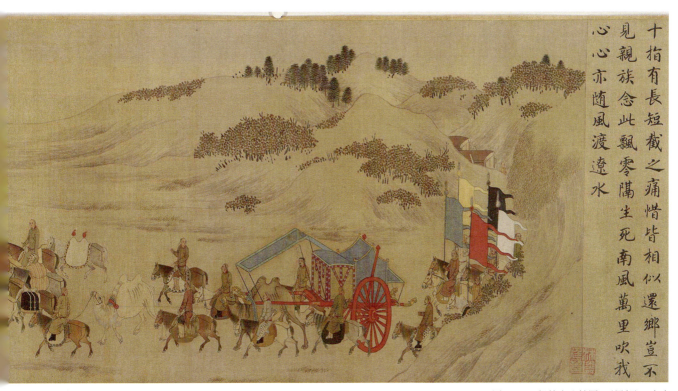

图 2-29 《胡笳十八拍图》(局部) 李唐

（1）绘本中的图与文

日本图画书之父松居直曾说："真正的绘本不是'图+文'的关系，而是'图×文'的关系。"图画突破了文字的局限，给读者带来直观的视觉信息，展现出更多文字无法描绘的生动细节。而文字也使图画得到了更好的阐述和延伸，给予读者更大的想象空间。文字是阅览绘本图画的"指引者"，它奠定了我们阅读绘本的心理基础，图画与文字最基础的关系就是图画确认了文字所传递的信息，并不遗余力地加强它。

绘本中的图文关系可以基本分为四类：图文并行、图文分立、图文交叉、有图无文。

① 图文并行。

图文并行是指绘本中图画与文字都具有表现力，图画与文字在同一空间内有较强的对应功能。二者虽然表达同一含义，却以不同的方式展开叙事。例如，绘本《小石狮》就运用了图文并行的方式呈现故事（见图2-30至图2-33）。寂静的夜晚只有月亮高悬于空中，小女孩提着夜灯走在安静的小路上，路的前方是面露微笑的石狮，巨大的石狮和小女孩形成鲜明对比，将石狮给人们带来的安全感淋漓尽致地展现出来，塑造出守护神的形象。在令人害怕的夜晚，有了石狮的守护，小女孩的步伐都轻快了起来。页面当中的文字"走夜路的孩子看到我就会安心"，运用小石狮的口吻传递图画深层的情绪，用图文并行的方式完美诠释了故事内容。

具有个人风格的画面需要搭配文字叙述才能更加完整地呈现故事内容。图文并行的形式使得文字与图画相辅相成，形成恰到好处的空间布局，给读者留下丰富的想象空间。

图2-30 《小石狮》 文/图 熊亮

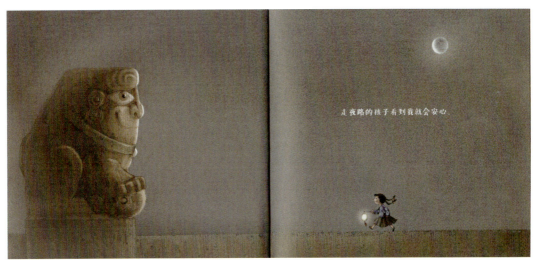

图 2-31 《小石狮》 文 / 图 熊亮

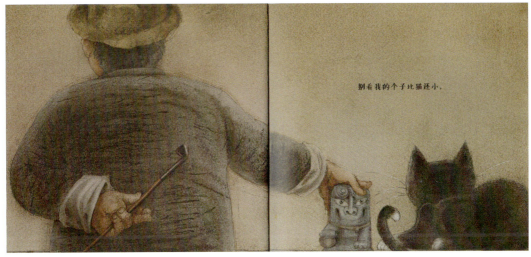

图 2-32 《小石狮》 文 / 图 熊亮

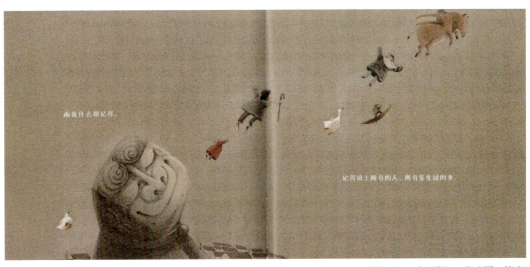

图 2-33 《小石狮》 文 / 图 熊亮

② 图文分立。

图文分立是指图画和文字独立运行、平行叙事。文字不再充当图画的说明，图画不再作为文字的补充，图画是图画，文字是文字，二者相互独立。图文分立所产生的"反差"能打破单一的叙述结构，形成更为复杂的多重叙事结构，使图画和文字的内涵都得到升华。

绘本作品《团圆》讲述了常年在外工作的父亲在春节和家人短暂团聚的亲情故事（见图 2-34 至图 2-37）。图 2-36 展现了父亲带着孩子登上家中阁楼的场景，但是父亲和孩子的对话却是在讨论大街上舞龙灯的热闹景象，图画和文字分别独立叙事，让读者对父女俩看到的景象拉满期待值，然后在下一页通过一张没有文字的跨页满图（见图 2-37）展现了热闹的街景，迎来了故事的一个小高潮。这幅极具张力的跨页满图让读者身临其境地感受到热闹的春节氛围，通过图文分立的方式形成丰富的叙事结构。在图文分立的故事中，图画和文字看似没有任何关系，却是相互联系的，就像大合唱中不同的声部，音色不同却又相互烘托。

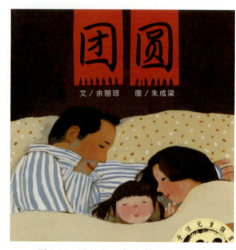

图 2-34 《团圆》 文／余丽琼 图／朱成梁

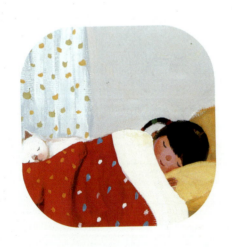

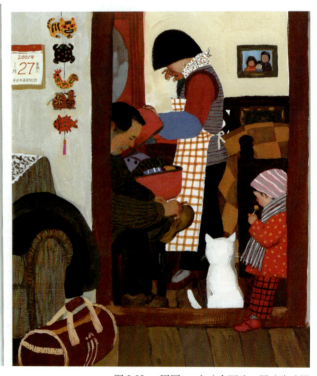

图 2-35 《团圆》 文／余丽琼 图／朱成梁

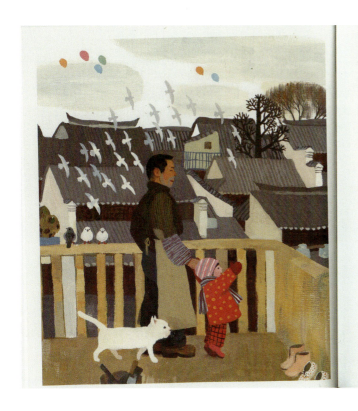

哈,我看见了大春家的屋顶。
"咦,那边是什么声音啊?"
"噢,大街上在舞龙灯呢!"爸爸直起身子,看了看远处。
"在哪儿在哪儿?"我使劲儿踮起脚尖。
爸爸让我骑到了他的肩膀上:"这回看到了吧?"
"看到了看到了,他们过来啦!"

图 2-36 《团圆》 文/余丽琼 图/朱成梁

图 2-37 《团圆》 文/余丽琼 图/朱成梁

③ 图文交叉。

图文交叉的绘本，只粗略观察会发现其中的图画与文字不完全相关，但是在重新组合图画和文字所传达的信息后，却能发现新的含义。画面补足文字叙述上不易表现的部分，如空间布局、色彩色调等；而文字则用来阐述图画无法描述的内容，如因果关系等。

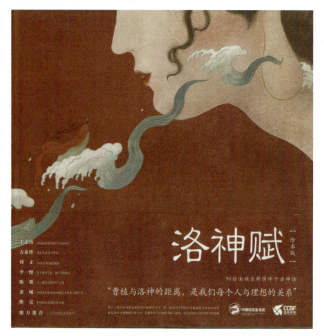

图2-38 《洛神赋》 文／余治莹 图／叶露盈

《洛神赋》是三国时期魏国文学家曹植创作的辞赋名篇。洛神，又名宓妃，是中国上古神话传说中的女神，据说是伏羲之女，溺死于洛水，遂为洛水之神。此赋虚构了作者从京师返回封地，途经洛水时，与洛神邂逅和彼此思慕爱恋的故事。《洛神赋》的绘本作品巧妙运用了图文交叉的方式，以新的视角重述了这个经典故事（见图2-38至图2-40）。在图2-39中，对洛神进行了面部特写，展现了洛神美丽形象的同时传递了洛神悲伤的情绪，泪珠滴落似断了线的珍珠，但是洛神究竟因何而悲伤呢？画面右侧的文字就可以帮助读者们很好地理解故事想要传递的深层含义，"她轻启朱唇，慢慢细说分离的缘由，痛恨人与神的不同，彼此虽值盛年也不能如愿以偿"。通过图画与文字的交叉互补体现故事主人公与洛神的人神之恋缥缈而迷离。画面中除了有洛神的面部特写，还有正在接着落泪的仙子和仙兽，呼应文字内容："没有其他信物表达爱慕之意，只好赠送自己佩戴的明珠耳环表达她的深情。"文字并没有描述耳环是洛神的眼泪所化，但是画面却给予了想象补充，带给读者更多动人的细节，使读者感受到故事主人公浓烈真挚的情感。图画与文字交叉互补使绘本的叙事变得圆满。

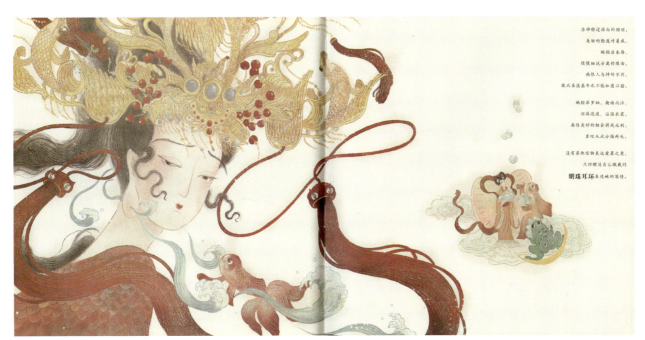

图 2-39 《洛神赋》 文／余治莹 图／叶露盈

图 2-40 《洛神赋》 文／余治莹 图／叶露盈

④ 有图无文。

有图无文即绘本中没有文字，只有图画，创作者以一连串有关联的画面来讲述故事，此类绘本也被称为"无字绘本"。

无字绘本相当于早期的默片，无字绘本当中的图画所具有的传达功能较一般绘本更强烈。因为缺少了讲述故事的文字，所以图画要承担起全部的叙事责任，而要做到只使用图画来演绎一个完整的故事，图画就必须具有更强的解说能力，只有这样才能使读者通过图画看懂绘本故事。

绘本作品《小狐狸的旅行》描绘了一只原本心情糟糕的小狐狸在推开房门后，独自大胆地走向外面的世界，经历了一段奇幻之旅的故事（见图2-41至图2-44）。这本绘本作品当中没有任何文字，完全运用图画讲述故事，在故事当中展现了丰富的场景和变化的视角，通过饱满而富有张力的画面和诸多小细节，让读者跟着主人公一起抱着满心的期望在奇幻的新世界闯荡，用画面激发读者的想象，感受故事传递的信息，让故事在展现奇幻的想象的同时折射现实，从而触发读者对故事更深层次的思考，使之领悟故事中细微的情感与思想。有图无文，无声胜似有声，将图画不限语言、不限国界的特色发挥到了极致。

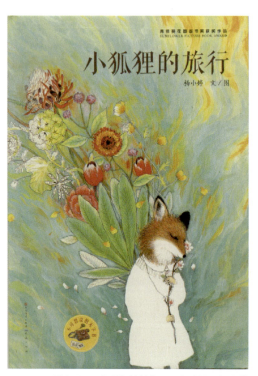

图 2-41 《小狐狸的旅行》 文／图 杨小婷

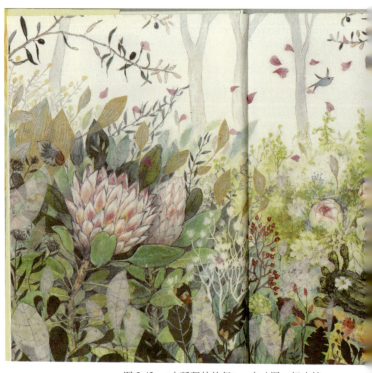

图 2-42 《小狐狸的旅行》 文／图 杨小婷

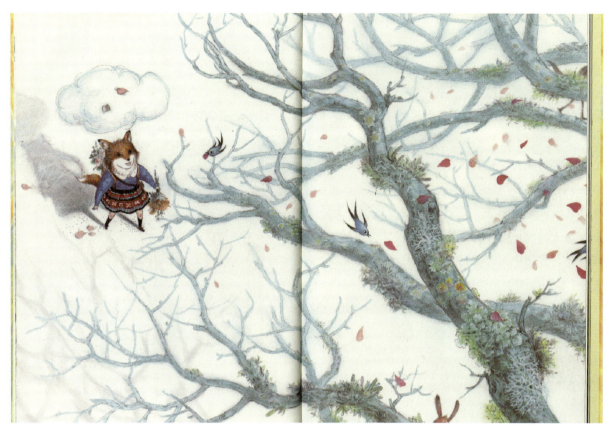

图 2-43 《小狐狸的旅行》 文/图 杨小婷

图 2-44 《小狐狸的旅行》 文/图 杨小婷

第 2 章 课程任务

（2）分析故事文本

在创作图文作品时，设计师需要有效地分析故事的节奏起伏，判定序幕、开端、发展、高潮、结局和尾声，并根据故事进程将文字分段，初步形成页面的划分，为后期的文字转化为图像做好铺垫。

教师可通过《中国民间童话系列·十二王妃》（见图2-45）的创作过程案例讲解和分析如何重述一个经典故事。《中国民间童话系列·十二王妃》的故事来源于傣族民间传说，讲述一个贪婪的国王被女妖迷惑，致使十二位王妃眼睛失明，只能逃至森林深处，其中最小的王妃诞下一个男孩阿朗，阿朗长大后，决心为十二位王妃找回光明，他在神明的指引下，毅然踏上了征程，最终不仅使十二位王妃复明，还解救了更多子民。故事中是森林救下了十二位王妃和小王子，这也是傣族人敬畏森林的原因。

图2-46所示是《中国民间童话系列·十二王妃》故事的文字初稿，文本已经根据故事情节划分了段落，规划了叙事节奏。运用数字标注页面序号，能对图文叙事绘本页面数量进行有效规划。

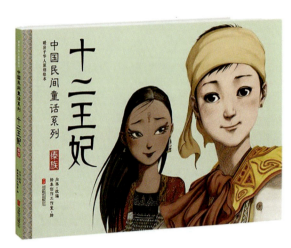

图2-45 《中国民间童话系列·十二王妃》
文／向华　图／中央美术学院绘本创作工作室

图2-46 《中国民间童话系列·十二王妃》　文／向华　图／中央美术学院绘本创作工作室

（3）调研故事资料

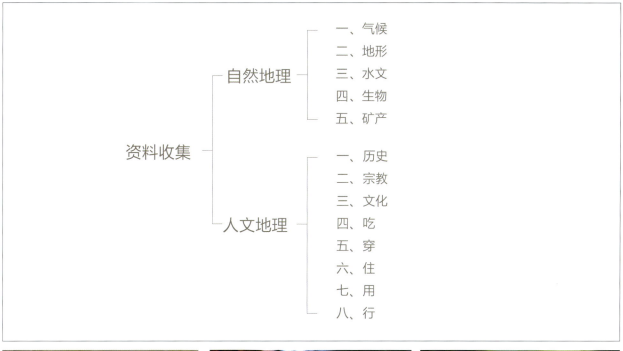

图 2-47 《中国民间童话系列·十二王妃》资料收集

深入地了解和分析故事后，设计师需要根据故事发生的时代背景和社会背景等展开调研，并对所收集的资料进行分类整理，将其规划为自然地理和人文地理两大类（见图 2-47）。自然地理包含气候、地形、水文、生物、矿产，人文地理包含历史、宗教、文化，以及吃、穿、住、用、行。前期详细的资料分类是后期创作图文绘本的有效支撑，能够还原故事发生的真实环境，为读者留下合理的想象空间。

2.2.3 绘本的制作

（1）文字如何转化为图像

在划分完故事文字段落后，需要将文字转化为图像。图与文配合紧密是绘本与一般文字作品相比最大的特色，可通过以下6种方法将文字转化为图像。

① 选取文本中含有重要信息的句子转化为图像。
② 选取文本中最具画面感的句子转化为图像。
③ 先行于文本为故事进程服务的图像转化。
④ 放大文本背后所隐藏的感情的图像转化。
⑤ 据文本发生的背景进行环境补充的图像转化。
⑥ 对文本进行提炼和概括后的图像转化。

如图2-48所示，《中国民间童话系列·十二王妃》故事中的第一页就有效运用了将文字转化为图像方式中的第5种方法：据文本发生的背景进行环境补充的图像转化。

画面当中的文字内容为：有一个国王，娶了十二位王妃，还不满足，他去向神祷告："神啊，让我再拥有几个漂亮的老婆吧！"神不理会这种贪心不足的话。国王的祷告飘在空中，被一个女妖听到了。于是女妖变成了一个美女，来到王宫里，国王立刻娶了她，从此以后，在国王的十三个妻子中，她最得宠爱，还当了王后，无论说什么、要什么，国王都言听计从。

我们可以看到文字内容并没有关于故事发生的环境和时间的描述，但是画面中的动物和植物都是在亚热带或者热带地区才会出现的（见图2-49）。因为故事改编自傣族民间传说，傣族主要生活在中国云南一带，这里多为亚热带季风气候、热带季风气候、高原山地气候，设计师通过有效的调研对故事发生的背景进行环境补充的图像转化，让读者通过图像感受故事情境。

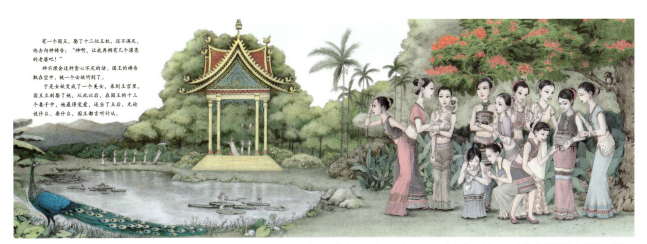

图 2-48 《中国民间童话系列·十二王妃》 文／向华 图／中央美术学院绘本创作工作室

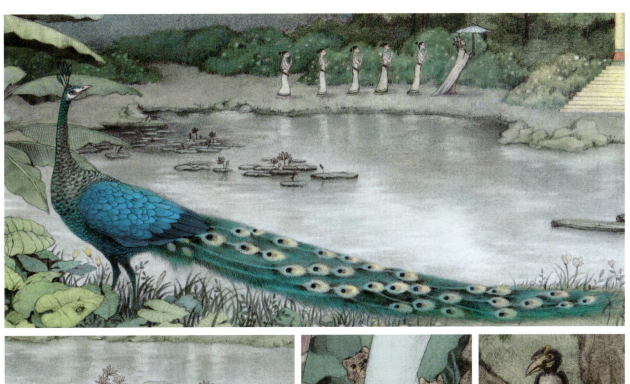

图 2-49 据文本发生的背景进行环境补充的图像转化 图像转化案例

如图 2-50 所示，在这一页当中除了运用第 5 点"据文本发生的背景进行环境补充的图像转化"的方式外，还运用了第 4 种方法"放大文本背后所隐藏的感情的图像转化"。我们在文字叙述当中并未见到任何关于十二位王妃听闻女妖来到皇宫后的反应的描述，但是设计师通过对文本故事的分析，将十二位王妃的反应进行了细腻的图像转化，以人物不同的造型和神态反映其不同的性格。在采用图文叙事的绘本中，文字可以有效展现故事逻辑，而图画能够更加充满想象力地弥补文字表达的不足。

如图 2-51 所示，这一页运用了将文字转化为图像的第 1 种方法"选取文本中含有重要信息的句子转化为图像"。画面将女妖来到王宫的情境进行了图像转化，这也是故事文本中一个重要的信息：女妖的到来让十二位王妃的生活发生了巨变。

图 2-50　放大文本背后所隐藏的感情的图像转化　图像转化案例

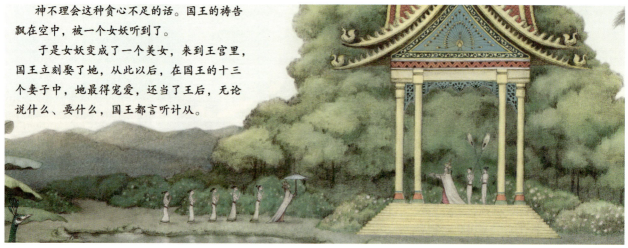

图 2-51　选取文本中含有重要信息的句子转化为图像　图像转化案例

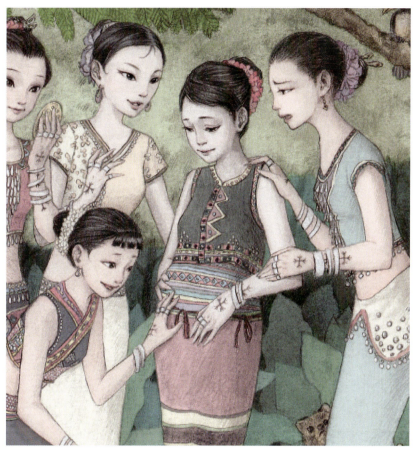

图 2-52 先行于文本为故事进程服务的图像转化 图像转化案例

在整个故事当中,只有小王妃因为身怀有孕才幸免于难,她的一只眼睛里仍有光彩。绘本在展示十二位王妃形象的画面中将小王妃绘制成了身怀有孕的样子,这运用了将文字转化为图像的第 3 种方法"先行于文本为故事进程服务的图像转化"。因为小王妃怀孕是故事重要的转折点,所以画面中还有 3 位王妃围绕着小王妃,其他王妃的目光也都聚集在小王妃的肚子上,使读者可以顺着画中人物的目光找到故事的核心人物(见图 2-52)。

（2）故事板

一本绘本就像一串珍珠项链，要有一根线把珠子串起来，否则大珠、小珠就会散落四处，连不成串。为了更好地掌握整个绘本的叙事节奏，需要用到"故事板"。绘本是综合运用图像和文字讲故事的书籍，画面的连贯性和韵律性决定着绘本的成败。图画如果无法连贯起来，故事的节奏和情节也无法体现。读者的眼睛需要被引导，就像上菜要按照一定顺序才能使菜式彼此协调、互相烘托。不只每一道菜要做得好，菜与菜的组合，更考验师傅的功力。设计师在前期故事文字分析和分段的时候就需要考虑如何组合图像和文字，并在调研资料的支撑下进行有效的图文转化，为读者呈现完整的叙事节奏。

将理清节奏和韵律的文字转化为图像呈现在一个完整的大画面中形成故事板，我们就可以完整地了解整本书的图文节奏变化，每一页要为下一页做准备，我们需要通过故事板分析情节的变化，据此整体调整一本书的图文关系。图2-53是《中国民间童话系列·十二王妃》的故事板。通过反复的调整和打磨形成符合故事叙事节奏的图文设计，有效地表达故事的起承转合。绘本故事并不只是靠文字来叙述，而是由图画和文字的组合来共同表达，因此在故事板的画面构图中需要预留文字的位置，为后期的排版做准备。

图 2-53 《中国民间童话·十二王妃》故事板

（3）角色设计

绘本的故事板确认后，设计师需要从对故事文本的分析中进行角色设计，故事的主要表演者就是角色，角色的图像就是其模样。角色的设计方法总结为以下3点：

① 根据文本中对角色外形的描述抓住人物特征。
② 通过文本感受角色的内在品质与性格。
③ 通过对故事的整体感受与分析，运用符合逻辑的想象赋予角色更细腻生动的形象。

在《中国民间童话系列·十二王妃》的故事当中就涉及非常多的角色（见图2-54），设计师运用"内在＋外在＋合理的想象"的方式创作角色。

故事的第一页就呈现了十二位王妃的形象，读者通过仔细观察可以发现每个人物都有微妙的不同。每一个王妃身着的衣服颜色、佩戴的花朵都经过设计师的考虑，所有的道具都在为人物形象的鲜明呈现服务。

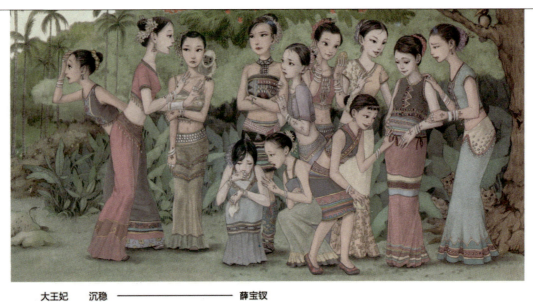

图2-54 《中国民间童话系列·十二王妃》角色设计

在《中国民间童话系列·十二王妃》的故事文字叙述当中并没有关于十二位王妃外貌或性格的任何描述，但是在绘本故事当中却非常生动地呈现出了她们的形象和性格。例如，十二位王妃中的六王妃，她就像林黛玉一样，一直比较娇弱和忧伤，所以她的服饰和簪花设计运用了很多蓝色元素，因为蓝色代表忧郁、悲伤的情绪。六王妃在每一个画面当中都是在哭泣，开头得知女妖进入王宫时她手足无措地哭泣，眼神里的光彩被吸走时她捂住双眼哭泣，逃跑的时候她哭到虚脱需要人搀扶，眼睛里的光彩恢复之时她欣喜哭泣，她出现时几乎都是在哭（见图 2-55）。

但是，就是这样一个很爱哭的人物，在小王妃生宝宝的时候却是非常坚强可靠的，她温柔地陪伴在小王妃身边，细心照料小王妃（见图 2-56）。由此可见，人物性格的塑造十分重要，可以让角色更加鲜活动人。

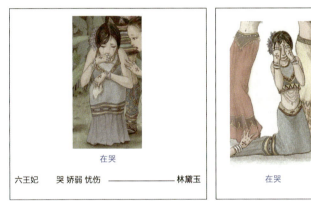
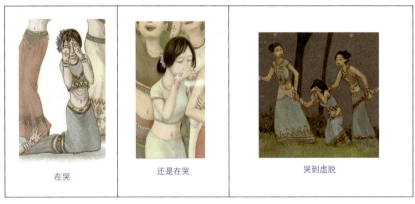

图 2-55 《中国民间童话系列·十二王妃》六王妃角色设计 1

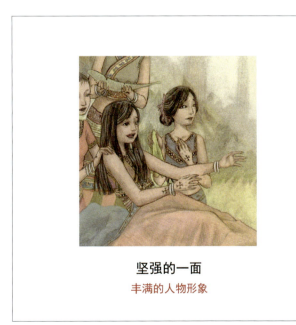

图 2-56 《中国民间童话系列·十二王妃》六王妃角色设计 2

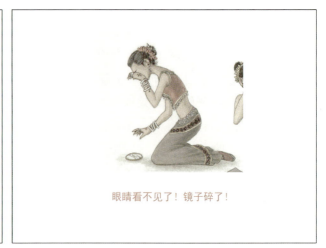

图 2-57 《中国民间童话系列·十二王妃》五王妃角色设计 1

另外一个例子是五王妃,她全身都是粉红色的装扮,佩戴的首饰和簪花也非常精致,而且手上时刻都拿着镜子(见图 2-57),无论是第一次亮相,还是眼睛的光彩被吸走时她都是镜不离手。

为了更好地让学生领悟角色设计,教师可以在课堂上采用互动提问的方式,用投影展示十二位王妃在森林里的生活形象(见图 2-58)。

教师可引导学生通过人物身上的细节找到五王妃(见图 2-59)。放大画面细节可以看到五王妃身上的首饰是最多的,就算是生活在森林中,五王妃还是一如既往地爱美和精致,手上还是拿着她的小镜子。

图 2-58 《中国民间童话系列·十二王妃》五王妃角色设计 2

图 2-59 《中国民间童话系列·十二王妃》五王妃角色设计 3

66　视觉艺术与叙事传达

（4）场景设计

绘本不只是靠文字来塑造故事，图画也能够很好地带领读者进入文字描绘的奇幻世界。好的图画能让读者在不看文字的情况下了解到故事的内容，而整本书中的场景切换和结构设计都可以产生叙事的流动感，镜头景别和角度的切换，如近景、中景、远景、特写、平视、俯视、仰视等也能够引起读者视觉感受的变化（见图2-60）。

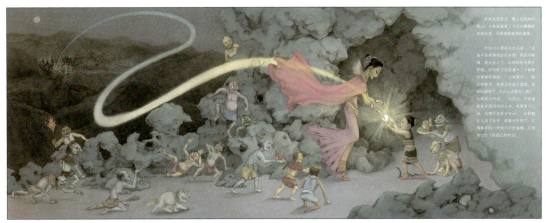

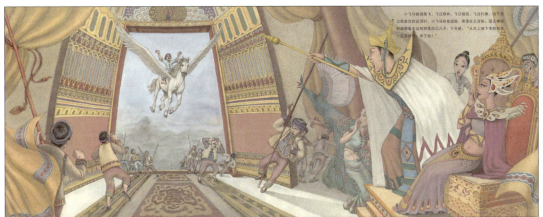

图2-60 《中国民间童话系列·十二王妃》场景设计1

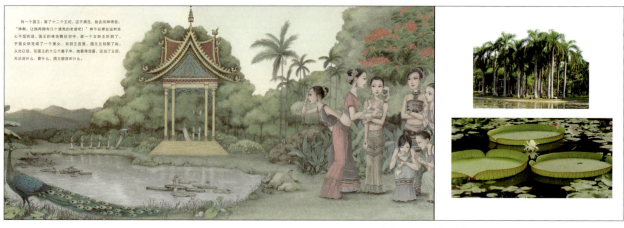

图 2-61 《中国民间童话系列·十二王妃》场景设计 2

 优秀的绘本需要根据情节发生的背景和环境融入合理的想象进行场景设计。设计师通过前期对故事的调研和分析，搜集和整理了丰富的资料，包含自然地理和人文地理的图文资料，在进行场景设计时可对其进行有效的运用。场景设计能帮助设计师打造合理又细腻的故事场景，让读者感受故事发生时的真实环境，领略文字无法描绘的自然风光（见图 2-61）。

读者的心就像一扇门，设计师应该在画面中布置线索，轻轻叩开读者的心门，指引读者循序渐进地进入故事当中。如图 2-62、图 2-63 所示，读者在这个画面中看到了飞到妖山的女妖将宝瓶交给了自己的女儿，她身后是一条从皇宫到妖山的光带，紧接着是十二位王妃逃往森林的场景，而背景就暗示王妃们出逃的时间正好是妖妃离开皇宫的时间，读者细心观察就能发现远山里隐藏着一条同样的光带，呼应前一页的内容。

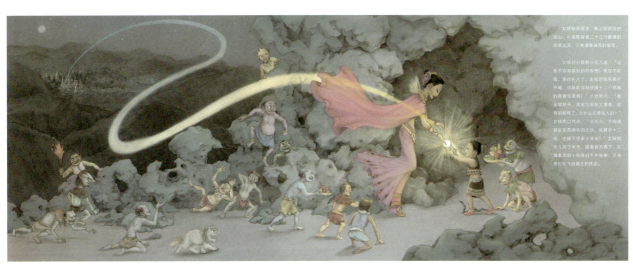

图 2-62 《中国民间童话系列·十二王妃》场景设计 3

图 2-63 《中国民间童话系列·十二王妃》场景设计 4

第 2 章 课程任务 69

（5）创作材料

在进行绘本创作时需要根据故事的主题和风格来选择绘画材料，并不一定要十分新颖别致，而是需要符合作品主题和内容，刻意追求别致的风格而忽略作品实际需求会适得其反。

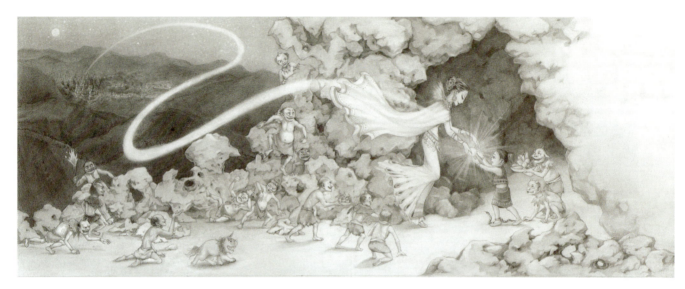

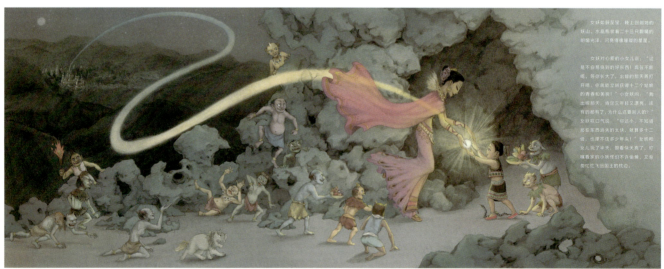

图 2-64 《中国民间童话系列·十二王妃》创作材料 1

《中国民间童话系列·十二王妃》是多人合作的系列作品，为了方便修改，画面采用手绘和电脑绘画相结合的创作方式。首先用铅笔绘制底稿，再使用 Adobe Photoshop 软件分图层进行上色（见图 2-64、图 2-65）。

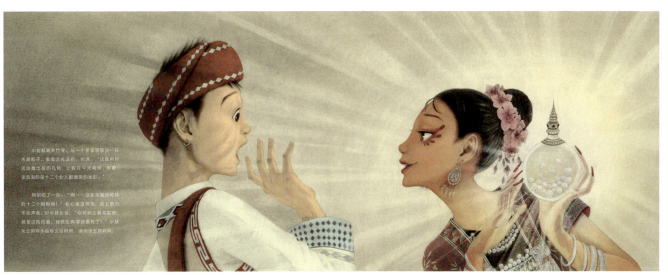

图 2-65 《中国民间童话系列·十二王妃》创作材料 2

2.2.4 书籍设计实践

（1）书籍结构与书籍装帧

"重述一个经典故事"任务的作品最后将以书籍的形式呈现，在实践工作坊中学生需要提前准备好书籍装帧材料，课堂中教师将带领学生学习不同的书籍装帧方法，为学生的书籍设计作品提供良好的理论和实践基础。

书籍可分为外观部分和内页部分。外观部分包括包封（护封）、封面、封底、书脊、腰封、堵头布等，内页部分包括扉页、目录、正文、版权页等（见图2-66）。

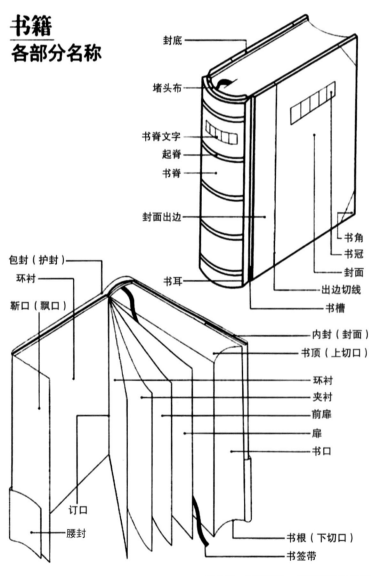

图 2-66　书籍设计：书籍各部分名称

随着时代的变迁和科技的进步，书籍装帧发展出许多不同的方式（见图2-67）。在现代装订中最常用的装帧方式是平装和精装。精装是书籍出版中比较讲究的一种装订形式，装订更结实。精装适用于质量要求较高、页数较多、需要反复阅读，且具有收藏价值的书籍（见图2-68）。平装分为以下4种装订形式。

胶钉：不用书钉、不用绳线，仅用胶水粘合书页。

平订：将多帖书页用铁丝由面及底订合，也可用缝纫线订合。

骑马订：将包括封面、内页在内的所有书页用骑马订从书背折缝处订合。

锁线平订：将一帖书页串线连接另一帖书页，使书页帖帖相连，再胶背、贴纱布、上环衬、包封皮，最后裁剪成书。

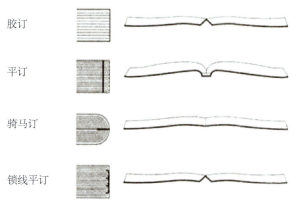

图2-67　书籍设计：书籍装帧方式

图2-68　书籍设计：书籍装帧方式

（2）习题任务要求

学生根据教师演示的故事装帧方法，自行选择喜欢的装帧形式和材料，至少制作一本手工书。书籍装帧所用材料可以是普通纸、卡纸、特种纸等，书籍尺寸和形式不限，鼓励进行多元化的实践尝试，为最后的故事手工书制作奠定基础。

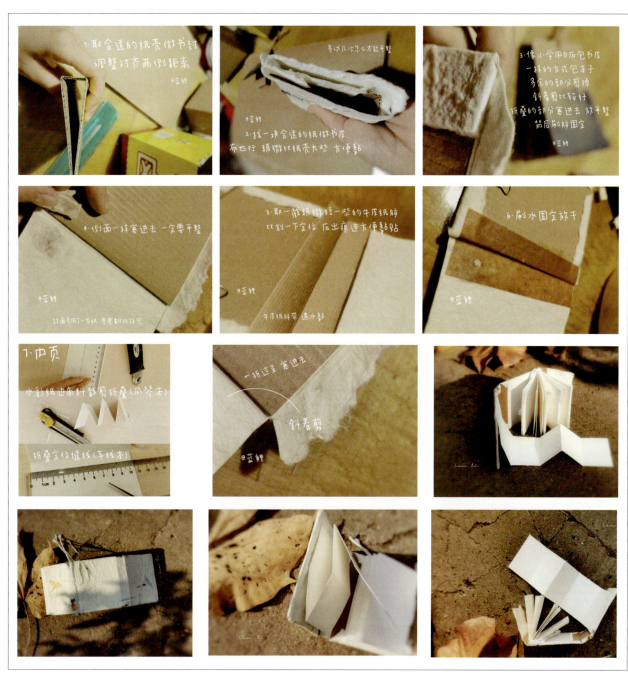

图 2-69　书籍装帧实践工作坊　黄佳艺

（3）作业案例

图 2-69、图 2-70 是黄佳艺同学在书籍装帧实践工作坊中完成的作品。黄佳艺尝试不同的装帧形式和书页形式，最终选择使用硬壳精装书作为封面，使用经裁剪折叠的大纸作为内页，形成三折书籍。黄佳艺在所学理论知识的基础上进行了大胆的创新，尝试使用趣味性更强的材料作纸张，将所学的肌理质感知识运用在了书籍装帧实践中，使作品具有更加强烈的感情色彩。

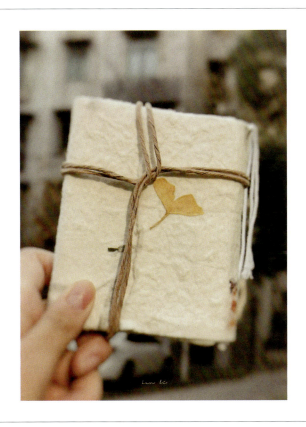

图 2-70　书籍装帧实践工作坊　黄佳艺

2.2.5 经典故事绘本创作

(1) 习题任务要求

学生需要从教师提供的故事列表清单中选择一个进行阅读和分析,运用讲座课和实践工作坊所学的知识和技能重述一个经典故事,掌握静态叙事技能。作品提交内容如下。

作品介绍:介绍灵感来源、前期调研和故事简介。

调研分析:运用图文结合的形式呈现故事内容解析和前期调研资料。

设计草图:用视觉图像的形式呈现文字故事、设计概念、角色设计、场景设计。

故事板制作:绘制故事图文设计草图,将故事文字转化为视觉图像,并使之呈现连续性叙事。

设计成品展现:提交10～16个跨页的绘本作品。

图 2-71　一对一辅导

(2) 设计辅导

在"重述一个经典故事"项目的进行过程中,教师每周都会进行一到两次的一对一辅导(见图 2-71),同时鼓励学生积极主动地进行沟通,以提高学生的自主学习能力。教学过程中采用指导过程记录表的形式帮助学生及时记录一对一辅导信息,使学生养成记录问题的习惯,锻炼学生辩证思考的能力(见图 2-72)。

BIFCA 模块课程教师指导过程记录表

模块名称： 视觉艺术与叙事传达	姓名：	班级：	学号：

时间	内容（包括与教师沟通内容及教师针对个人的下一步安排）
2021.3.6	在画面中增加小事物、物件来丰富画面性和趣味性。 用更多的角度和更多区别较大的场景。 用更能展示立体物特征的角度拍摄。 教师签名：
2021.3.18	① 了解更多的事件，用更多不同的角度来表达。 ② 运用可更换的小道具来展示进程。 ③ 可以参考概念展形式来制作立体道具。 教师签名：
2021.3.22	① 调整书籍页中的文字大小和位置。 ② 调整封面的标题，不要太靠近边缘。 教师签名：
2021.3.25	① 增加书籍的扉页。 ② 放大扉页大小，并将文本字号做出相应调整。 教师签名：

图 2-72 BIFCA 模块课程教师指导过程记录表

2.2.6 学生作品解析

（1）期中展示与发表

学生将通过期中展示与发表呈现前面两项任务的调研分析过程、实践过程和最终成果（见图 2-73 至图 2-78），教师将在期中展示与发表中引导学生对作品展开讨论和分析，并给予总结和点评，鼓励学生相互学习，在接受多方意见后完善自己的作品，提升表达能力、自我反思能力和辩证思维能力。

通过任务一叙事图形和任务二静态叙事的作品创作，学生可以更深刻地体会故事的含义，以及叙事的结构关系，如情节线索、人物关系、时空转换、视角口吻等，掌握叙事图像要素、角色设计、场景设计，以及文字和图像的转化等多项实践技能。

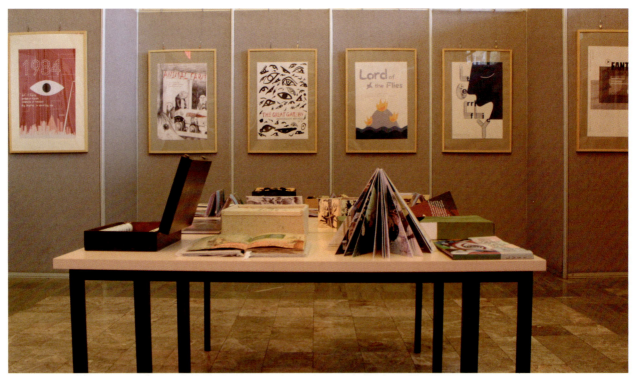

图 2-73　课程作品展

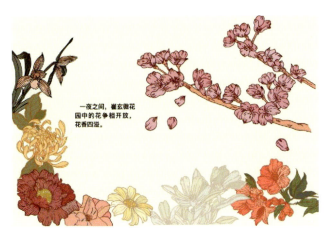

图 2-74 《花朝节》1 王玉

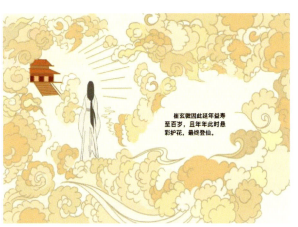

图 2-75 《花朝节》2 王玉

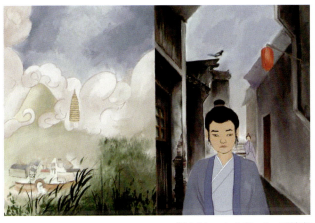

图 2-76 《七夕节》1 王坤宇

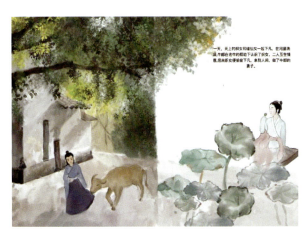

图 2-77 《七夕节》2 王坤宇

图 2-78 《元宵节》 夏寒

（2）作业评价

项目主题 ｜《红楼梦》立体书
学生姓名 ｜ 黄庆龄

在此任务中，黄庆龄同学选择了经典名著《红楼梦》作为创作主题，对故事文本进行了有效的分析和再创作，最后提炼了"金陵十二钗"为主要角色，将她们每个人的故事情节做成一本立体插画书。

首先通过草图绘制和立体机关（见图 2-79）尝试为作品构建视觉叙事框架，提炼人物故事中的重要信息，将其转化为图像，并结合形式丰富的机关，有效增强书籍的趣味性和互动性，在页面当中设计藏入人物判词的可以拉开的小折页，通过图文结合的方式展现故事核心。书籍结构的试验过程也是图画的绘制过程（见图 2-80），作品将中国风与扁平化风格结合，形成传统与现代的精彩碰撞，以达到吸引更多年轻受众群体的目的。

图 2-79 《红楼梦》立体机关　黄庆龄

 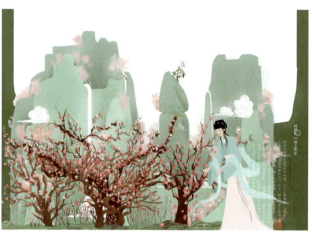

图 2-80 《红楼梦》内页结构与图画　黄庆龄

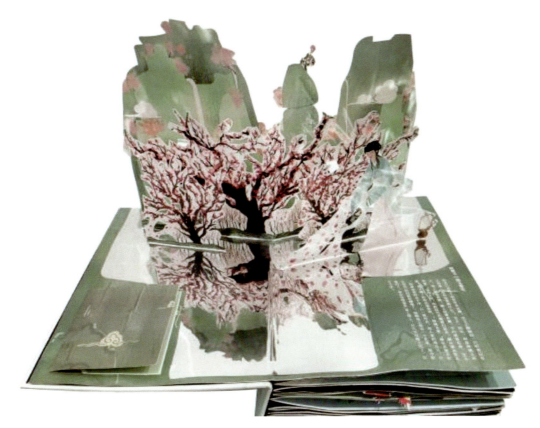

图 2-81 《红楼梦》成品书内页 1　黄庆龄

图 2-82 《红楼梦》成品书封面封底　黄庆龄

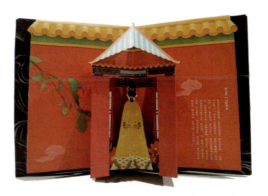

图 2-83 《红楼梦》成品书内页 2　黄庆龄

黄庆龄同学的作品对于立体装置和材料的运用十分丰富（见图 2-81 至图 2-83），图 2-81 所示的黛玉葬花的场景设计利用反光的铝箔纸形成了波光粼粼的湖面，立体翻起的纸页形成了层叠的群山，人物立于画面右边靠前的重要位置，让读者可以快速捕捉重要的信息。

作品中所有的机关、图画和文字的组合设计都很好地呈现了故事主题。作品通过极具趣味性和互动性的方式讲述了"金陵十二钗"的故事。

项目主题 | 《花神录》绘本作品
学生姓名 | 张湉湉

《花神录》是一本以花朝节为创作灵感的绘本，以女性版本的十二花神表现中国古代女子的形象。张湉湉同学在绘本创作初期制作了思维导图（见图2-84）围绕花朝节进行了头脑风暴和前期规划，提炼故事内容要素，分析受众人群特征，最终确定采用中国画的传统元素和漫画夸张的表现手法来讲述十二花神的故事（见图2-85）。

通过课堂讲座、教师辅导和工作坊实践，学生掌握了不同的叙事形式，学会分析故事的文字内容，并进行取舍和再创作，利用故事板反复尝试图文配合的方案（见图2-86），实现了从文字到图像的有效转化，增强了作品的叙事力量。

图2-84 《花神录》思维导图 张湉湉

五月·公孙大娘·石榴
昔有佳人公孙氏
一舞剑器动四方

四月·丽鹃·牡丹
曲庭飞花

二月·杨玉环·杏
后宫佳丽三千人
三千宠爱在一身

图2-85 《花神录》绘本设计 张湉湉

【《元宵节》夏寒】

【《千古端午颂屈原》江陈辰】

【《京城中的玉兔》杨冬雨】

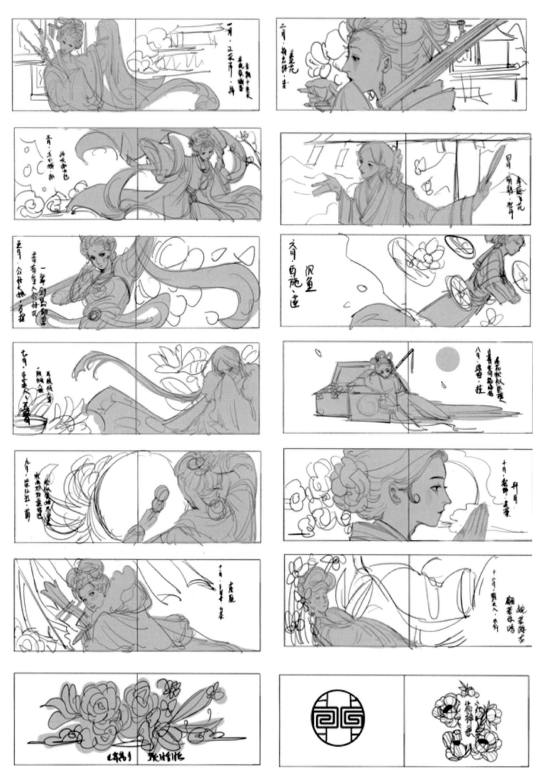

图 2-86 《花神录》故事板　张湉湉

84　视觉艺术与叙事传达

2.3 讲述一个视觉故事——动态叙事创作

"讲述一个视觉故事"是本课程的第三项任务，学生将以前期创作的故事为基础，学习图像和文字之间的关系，了解定格动画的基本概念和基础知识，将动态化图形设计理论与实践相结合。党的二十大报告提出："增强中华文明传播力影响力。"在教学过程中，教师应引导学生运用动态化图像完成平面作品的叙述和设计，学会从日常生活和历史文化中汲取创作灵感；培养学生的家国情怀，树立文化自信；引导学生通过极具特色的视觉设计作品发扬中华优秀传统文化，讲好中国故事，完成动态化图像叙事创作。

目标：

了解动态叙事的概念、特征和表达手法，通过经典案例的学习和分析掌握动态叙事理论知识，开展自己的原创故事内容调研，最后可以熟练地运用软件完成定格动画素材的剪辑和后期处理，创作出连贯流畅的定格动画作品。

要求：

学习动态叙事中分镜头的运用。在动态故事叙事过程中处理好图文关系，用动态图像的形式创作故事。对创作内容进行构思和剪辑制作，合理利用草图本记录创作过程。运用 Adobe Premiere 软件进行定格动画编辑，活用剪辑技巧叙述故事，运用动态图像讲述故事。

2.3.1 动画脚本故事

（1）动画的概念

什么是动画？对儿童来说，动画也许是他们每天必看的电视节目，他们可以在动画中找到自己崇

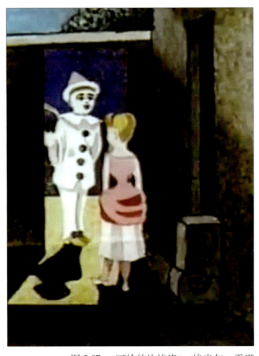

图 2-87 《可怜的比埃洛》 埃米尔·雷诺

拜的英雄、倾慕的偶像，找到奇幻的梦想世界。对成年人来说，动画则是儿时的记忆，是电影、电视艺术在另一维度的表达。而在动画创作大师心中，动画是一门需要付出全部精力的艺术，生活中的事物都可以通过这种艺术形式来表现。[1]最早的一部动画诞生自法国人埃米尔·雷诺之手，他于 1892 年 10 月首次向人们展示将人物和布景分离的动画片《可怜的比埃洛》（见图 2-87）。故事讲述了主人公向心爱的女孩求爱失败，借酒浇愁还唱了一首小夜曲的故事，这部动画时长 4 分钟，共使用 500 幅图片。

（2）动画的分类

动画分为定格动画、手绘动画、MG 动画和三维动画。定格动画是逐格地拍摄对象然后使之连续放映的一种动画类型，也称停格动画或逐格动画。定格动画可以根据制作材料简单地分为粘土定格、剪纸定格、图像定格、模型定格、实体定格、真人电影定格、木偶定格等形式。

在完整的定格动画制作过程中，一个吸引人的故事是一部动画片的基础。定格动画由于制作流程烦琐，往往不适合情节过于复杂、难以表达的故事。因此，定格动画的前期策划阶段十分重要，需要具备好的故事切入点，能够吸引观众的注意力。分镜头脚本是定格动画制作中十分重要的步骤，需要标注镜头的大致机位、时间、景别，以及人物动作和对话。

在创作过程中往往还需要塑造一个鲜明的角色形象。角色形象可以是人、动物，也可以是一个臆想出来的角色。同时需要根据定格动画的类型选择适当的工具和材料，黏土、石膏、皮影及 2D 制图工具都可用于制作角色形象。一个形象鲜明的角色形象是定格动画中不可缺少的部分。

在准备阶段完成之后，需要选择合适的拍摄工具进行拍摄。传统定格动画多用胶片摄影机逐格拍摄。目前家用 DC 或 DV 也能拍摄出画面质量较好的定格动画作品。DV 拍摄基本可以满足播出质量的要求，并且可以随时采集画面素材，画面更直观，操作也更加简便；DV 拍摄质量更高，但要导入电脑才能清楚看到拍摄结果，操作相对麻烦一些。可以根据各自操作的需要选择拍摄工具。在各镜头单独调整完毕后，把制作好的影像片段统一导入计算机，使用相关软件合并视频，然后设置帧数，再根据影像内容增加后期特效及背景音乐，最终完成定格动画的制作。

《西岳奇童》是上海美术电影制片厂制作的动画电影，由胡兆洪执导，李铭祖、王肖兵、刘钦等人参与配音。

该片从 2006 年 7 月 1 日在中国上海及其周边地区陆续上映。整体故事梗概为：在华山脚下的一个

[1]. 宫承波，王大智，朱逸伦，2018. 动画概论 [M]. 北京：中国广播影视出版社．

小村庄里，有个男孩名叫沉香。沉香的母亲是天上的仙女，她因爱上人间的青年刘彦昌而触犯天条，被她的哥哥二郎神杨戬压在华山底下。沉香长大后得知自己的身世，决心要救出母亲。在霹雳大仙和仙女朝霞的帮助下，沉香最终凭着自己的勇气和毅力，战胜了杨戬，救出了母亲。剧照见图2-88。

图2-88 《西岳奇童》 上海美术电影制片厂

（3）定格动画的概念与创作

定格动画不同于二维动画和三维动画，它在表现形式上具有极高的艺术性和逼真的材质纹理感。制作时，需要先对对象进行拍摄，然后改变拍摄对象的形状、位置或者是替换它，再进行拍摄，不断重复这一步骤直到这一镜头结束。[1]

在定格动画中，帧数尤为重要，每帧代表一张图片，一秒钟内帧数越多，画面越流畅。从视觉角度考虑，一秒钟内画面帧数在 12 帧及以上，就可以保证画面的流畅性。学生处于初学者阶段，在定格动画制作过程中没有固定的帧数要求，可以根据具体故事内容进行创作。

图 2-89 《阿凡提的故事》 上海美术电影制片厂

1 戴凌瑞，靳彦，刘泓熙，2014.定格动画设计[M]. 北京：人民邮电出版社.

由于技术水平的限制，我国早期动画作品多为定格动画，如《阿凡提的故事》《小蝌蚪找妈妈》《猴子捞月》，见图2-89至图2-91。在这些传统定格动画中，《阿凡提的故事》属于木偶类定格动画，《小蝌蚪找妈妈》属于水墨类定格动画，《猴子捞月》属于剪纸类定格动画。

中国定格动画作品以其独有的艺术魅力在国内外动画节上屡获大奖，奠定了早期"中国动画学派"在世界动画领域的地位。客观地说，在我国动画发展历史中，这种以逐格拍摄技术为主要表现手段的定格动画与手绘动画一样，是20世纪国产动画创作最主要的表现类型，影响深远。

图2-90 《小蝌蚪找妈妈》 上海美术电影制片厂

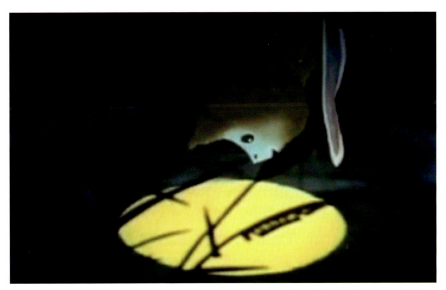

图2-91 《猴子捞月》 上海美术电影制片厂

2.3.2 分镜头——从脚本到动态故事

（1）分镜头概念

在动态叙事中，分镜头是一种较为理性的前期流程，在画面中可以用一些文字说明标注，这种分镜头的脚本较为严谨，每一个镜头的停留时长、采用的拍摄视角、搭配的音乐和音效都有详细的标注。分镜头脚本可以清晰表达画面镜头之间的衔接转化，使后期的动态叙事制作更为流畅。

（2）分镜头应用

分镜头脚本是动态叙事中重要的设计手段，又称摄制工作台本。分镜头脚本是根据故事内容转化的图像速写，可以描绘所要拍摄的场景，帮助设计师展现动态化的图像。设计师可以通过分镜头把自己脑海中的想法清晰地传达给其他参与者，明确所要拍摄的具体内容。分镜头脚本是导演将整个影片或电视片的文学内容分切成一系列可摄制的镜头的剧本，以供现场拍摄使用。

动画分镜头设计是动画艺术最核心的部分，它是体现动画片的叙事语言风格、架构故事的逻辑、控制叙事节奏的重要环节，在影视动画片的生产中始终保持着独一无二的指导性地位。它既是供现场拍摄使用的集美术设计、动作表演、对白、摄影特技、剪辑、配音、音响效果等内容于一体的工作蓝本，也是影片摄制组各部门理解导演的具体要求，统一创作思想，制订拍摄日程计划和测定影片摄制成本的依据。[1]

图 2-92 所示是《哪吒闹海》的分镜头脚本和动画画面。《哪吒闹海》是由上海美术电影制片厂制作的一部动画电影，它是中国第一部大型彩色宽银幕动画长片，主要讲述了陈塘关李靖之子李哪吒与东海龙宫之间的恩怨情仇。这部动画电影在国内外各大电影节上屡次获奖，如 1980 年获得大众电影百花奖最佳动画电影奖，1983 年获得菲律宾马尼拉国际电影节特别奖。我们可以看见左图是海浪咆哮的分镜头，它将文字稿本上各处的画面通过镜头的形式进行划分，右边的动画作品截图就是根据分镜头制作的动画画面。

从《哪吒闹海》的绘制风格来看，它借鉴了中国工笔绘画单线平涂填色的形式语言，以精美细致的画风构建了一个奇幻的神仙世界。作品筹备阶段，导演在人物设计上有一个要求，那就是一定要有民族特色。为此，设计团队广泛参考了敦煌壁画、永乐宫壁画和民间年画、版画等。该动画电影色泽鲜明浓艳，风格富丽典雅，人物造型灵动飘逸，即使没有水墨晕化的效果，也不失灵秀雅致。

从内容上来说，《哪吒闹海》体现了中国儒家舍生取义的传统思想，哪吒为了黎民百姓，敢于向龙王宣战，宁愿舍弃自己的性命，也要护民周全。

1 陈贤浩，2015. 动画分镜头脚本设计 [M]. 北京：人民邮电出版社．

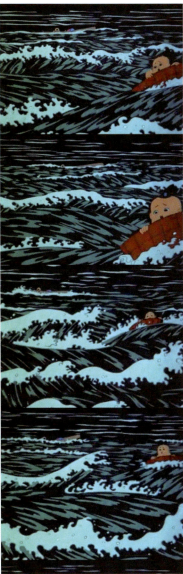

图 2-92 《哪吒闹海》 上海美术电影制片厂

2.3.3 动态视频的制作与应用

（1）Adobe Premiere 软件介绍

定格动画制作周期比较长，每一个静态的角色，都需要设计师用模型进行场景搭建，然后将每个动态通过照片的形式拍摄出来，一个画面拍好后，由设计师将对象稍作移动，拍摄下一个镜头，每次只拍摄一帧，最后将拍摄好的照片快速地连续播放。随着数字技术的发展，使用手机和相机也能拍摄出质量非常好的画面。在完成定格动画拍摄后，需要使用 Adobe Premiere、Imovie 或者 Adobe Photoshop 等相关专业软件对视频进行处理。

Premiere 是由 Adobe 公司推出的一款常用的视频编辑软件，也是一款编辑画面质量比较好的软件，有较好的兼容性，可以与 Adobe 公司推出的其他软件相互协作。Premiere 提供了采集、剪辑、调色、美化音频、字幕添加、输出、刻录的一整套流程，可以满足学生创作高质量作品的要求。

学生需要学习 Premiere 工作界面（见图 2-93），了解并熟悉"视频项目窗口""时间线窗口""监视器窗口""面板""菜单栏"等基础功能。其中，"视频项目窗口"主要用于导入、存放和管理素材。应先将编辑影片所用的全部素材存放于视频项目窗口内，再进行编辑使用。当我们编辑好一部影片的时候，可以将其导出，单击菜单栏的"文件"—"导出"—"媒体"，会出现"导出设置"窗口。选择"格式"窗口中的不同预设格式，双击"输出名称"，可以为视频重命名。如需高清模式，可以在右下方勾选"使用最高渲染质量"，然后单击进行导出。

图 2-93　Adobe Premiere 工作界面截图

（2）Adobe Premiere 基本应用

① 视频项目窗口。

视频项目窗口的素材可用列表和图标两种视图方式显示，包括素材的缩略图、名称、格式、出入点等信息。

时间线窗口是以轨道的方式实施视频、音频的组接，它是编辑素材的阵地，用户的编辑工作都需要在时间线窗口中完成（见图 2-94）。素材片段按照播放时间及合成的先后顺序在时间线上从左至右、由上至下排列在各自的轨道上，可以使用各种编辑工具对这些素材进行编辑操作。时间线窗口分为上下两个区域，上方为时间显示区，下方为轨道区。

监视器窗口在 Premiere 工作界面左侧是"素材源"监视器，主要用于预览或剪裁项目窗口中选中的某一原始素材。右侧是"节目"监视器，主要用于预览时间线窗口序列中已经编辑的素材（影片），也是最终输出视频效果的预览窗口（见图 2-95）。

图 2-94　时间线窗口

图 2-95 监视器窗口

② 工作界面。

学生在对工作界面进行详细了解后,需要对 Premiere 工作面板进行全面的熟悉,它由"媒体浏览器面板""效果面板""特效控制台面板""调音台面板"共同组成。

在特效控制台面板中,为某一段素材添加了音频、视频特效之后,还需要进行相应的操作,制作运动的画面,同时也需要在这里对透明度效果进行设置(见图 2-96)。

图 2-96 特效控制台面板

第 2 章 课程任务 95

③ 菜单栏。

所有操作命令都在菜单栏中（见图2-97）。

图2-97 菜单栏

④ 视频剪辑。

完成上述理论概念学习后，学生需要开始进行视频剪辑应用，首先要创建作品（见图2-98）并新建一个项目，项目是一个包含序列和相关素材的Premiere Pro文件，与其包含的视频素材之间存在着链接关系。项目中储存了序列和素材的一些相关信息及编辑操作的数据。

图2-98 创建作品

新建项目后，Premiere会弹出新建项目对话框（见图2-99），学生需要在对话框中对项目的一般属性进行设置，并在对话框下方的位置和名称中设置该项目在磁盘中的存储位置。

图2-99 新建项目对话框

在完成新建项目后，可以通过双击项目窗口导入视频素材（见图2-100），随后拖动素材至时间线窗口即可对其进行加工和编辑处理，可通过剪辑工具、添加或删除关键帧、删除节点工具、调整片段播放速度和工具栏效果应用进行操作（见图2-101、图2-102）。

如图2-103所示，在完成视频编辑后，可以在视频中添加字幕，在菜单栏中，单击"文件"—"新建"—"字幕"，会弹出新建字幕编辑窗口。

图2-100　导入视频素材

图2-102　保存视频素材

图2-101　加工视频素材

图2-103　添加字幕

（3）Adobe Premiere 作品案例

打开 Adobe Premiere 软件，导入视频文件，拖动工作条，运用工作区的工具对视频进行分割与剪裁，将视频处理成想要的效果与时长。进行视频输出的时候可以先调整视频的格式、帧率、维度等信息，之后再将视频导出。Adobe Premiere 作品案例见图 2-104 至图 2-106。

图 2-104　Adobe Premiere 作品案例 1

图 2-105　Adobe Premiere 作品案例 2

图 2-106　Adobe Premiere 作品案例 3

第 2 章　课程任务　99

2.3.4 动态叙事创作

（1）习题任务要求

作为一名设计师，需要培养从生活中提取创作素材的能力，好的视觉故事里面会有精彩的故事剧情。学生需要通过调研相关的设计师案例分析并解读故事中的情节和元素，同时创作自己的故事，分析叙事的方式，掌握运用编辑工具制作动态故事的技术，以动态的方式呈现故事内容。

作品形式自定，时长不超过3分钟，视频拍摄使用手机、单反或专业摄像机均可，创作手法自定，要求视频为高清 MP4 格式，分辨率不低于1080P；视频中根据情况可以有相关出镜报道、音频（注意版权）；鼓励使用手绘、动画、动漫等其他媒介元素，以及 AR、VR、全景摄影、延时摄影、数据可视化等新技术、新手段。

作品提交内容如下。

① 作品介绍：作品介绍包含灵感来源、前期调研资料和个人作品介绍。

② 思维导图：思维导图需要学生将故事概念和前期调研资料用图文的形式进行呈现。

③ 设计草图：设计草图需要初步将文字故事和设计概念用视觉图像的形式呈现出来。

④ 故事板：故事板需要包含设计草图（黑白和彩色）。在故事板中，要将文字故事通过视觉图像的形式呈现出来，并且呈现出连续性。

⑤ 设计成品展现：设计成品需要包含1～3分钟微视频和定格动画。

(2) 实践工作坊

随着现代社会的发展，现代插画已经从过去狭隘的概念（只限于绘画和素描）转变为现在宽泛的概念，特别是当插画与其他艺术形式相结合时，为画面增加了另一种兴趣。视觉艺术与叙事传达模块化课程中的动态叙事部分主要讨论插画与动画的结合。这是一个持续的探索，探索如何在插图中创造新的文字和积累新的经验。

课程的实践部分一般围绕前期调研、灵感萌发、制作思维导图、制作设计草图和呈现作品等几个方面来开展，并且呈现出连续性。

① 前期调研。

在前期调研部分，教师会对近段时间学习的动态叙事课程进行任务的安排、归纳和总结，梳理和强调专业性理论问题。学生需要根据教师的课程安排，对自己的设计作品进行针对性调研和分析（见图 2-107）。

图 2-107 《汤圆》前期调研 薛蕊

② 灵感萌发。

在灵感萌发部分，教师将对学生进行一对一授课，同时对学生进行单独的辅导，学生根据前期调研，对自己的设计作品进行灵感创新（见图 2-108、图 2-109）。

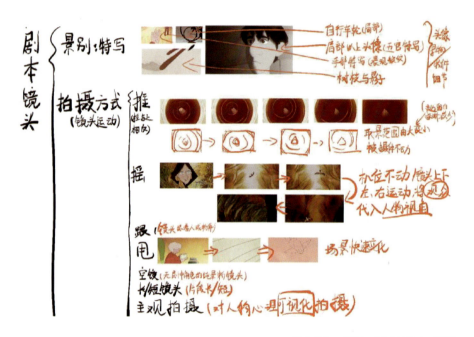

图 2-108　《汤圆》灵感创新 1　薛蕊

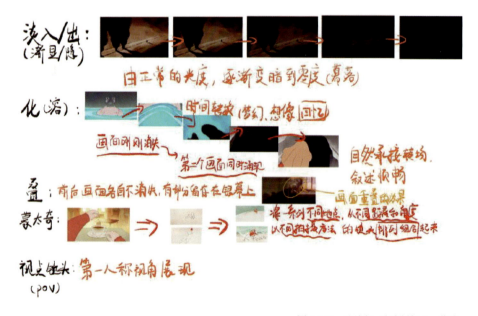

图 2-109　《汤圆》灵感创新 2　薛蕊

③ 制作思维导图。

思维导图是一种可视化思考工具，在设计创作领域应用非常广泛，也是作品创作之初最重要的一个设计过程。它可应用于所有的认知过程，特别是记忆、学习、创造和分析的过程。此外，思维导图还可以结合想象、色彩和视觉空间分布的过程，将设计想法进一步激发为具有更深层次意义的创作，并通过插图和关键词的形式表现出来（见图 2-110）。

思维导图的制作过程是非常灵活的，没有很多严格的限制，关键在于能够体现制作者自己的思维方式和制作目标，并可以发展其思考能力和提高其思考水平。"思维导图具有无限的发展性"，这句话具体有两层含义：一是思维导图并不是一成不变的，它是随着制作者思考的发展而发展的；二是思维导图可以具有无限的层次性。思维导图的上述性质使其成为学生有效的思考工具。

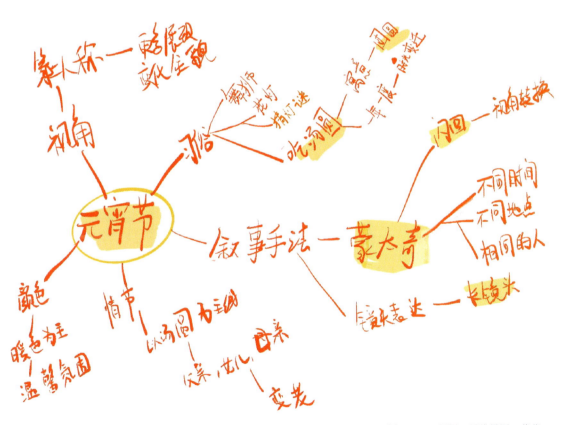

图 2-110 《汤圆》思维导图　薛蕊

④ 制作设计草图。

在动态叙事课程中，设计草图一般指设计初始阶段的设计雏形，以线条为主，带有思考性质，一般是在较短的时间内用较为粗糙的线条记录完成的，不追求精确的画面效果和风格（见图 2-111）。

同时，动画制作过程中的分镜头表明了动画每个部分大致的画面安排与内容需求，用简单的线条与文字表达出故事大致的框架与走向（见图 2-112）。

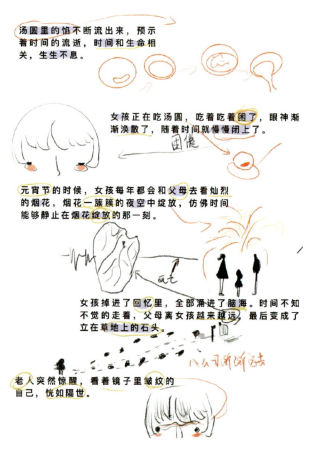

图 2-111 《汤圆》设计草图　薛蕊

图 2-112 《汤圆》动画分镜头　薛蕊

故事板是动画关键帧的草图,主要应用于逐帧动画中。一格一格的图画按时间顺序排列在画面中,每一格记录着动画中的每一个瞬间,将所有的瞬间拼凑在一起就是一个完整的故事结构(见图2-113)。

图片中的视觉元素决定了动画故事的基本内容与人物形象,排列的顺序体现了故事发生的时间线。故事板是将所有的信息整合并运用视觉化的方式表达出来。

图2-113 《汤圆》故事板 薛蕊

⑤ 呈现作品。

在完成设计作品的前期调研、灵感萌发、制作思维导图和设计草图等工作后，需要将设计作品以定格动画的形式呈现出来（见图 2-114、图 2-115）。

图 2-114 《汤圆》 薛蕊

图 2-115 《汤圆》 薛蕊

（3）设计辅导

在视觉艺术与叙事传达的课程中，动态叙事创作是学习并且尝试用动画的形式来描述故事。故事被添加到动态效果中，变得更加生动，这是满足观众视觉体验的方法之一。

在未来，互动会呈现出比较明显的发展趋势，绘画将与艺术媒体并存，互动是绘画的表现方式，但创新是最重要的。教学过程中，教师采用指导过程记录表的形式帮助学生及时记录一对一辅导信息，培养学生及时记录问题的习惯和辩证思考的能力（见图 2-116）。

BIFCA 模块课程教师指导过程记录表

模块名称：视觉传达导入	姓名：	班级：	学号：

时间	内容（包括与教师沟通内容及教师针对个人的下一步安排）
2022/4/17	动画进行前期的初步调研，了解什么是定格动画、逐帧动画 不同的动画类型，进行绘制初步的脚本 找适合的画风 教师签名：吴沁
2022/4/19	讲解了各种的镜头，在使用电影中导演对于不同画面的镜头运用区别 不同景别的区别与定义，例：远景、全景、中景、近景…… 进行与镜头的草图制作 教师签名：吴沁
2022/4/24	深入分镜头并开始动画的制作 了解不同方式下镜头的运用，着手制作自己动画的时间线～吗？ 拍摄 教师签名：吴沁
2022/4/26	继续制作动画的关键帧与关键画面 配色搭配改动一点，风格要偏酮色一些 刻画故事细节 教师签名：吴沁

图 2-116 BIFCA 模块课程教师指导过程记录表

一对一辅导的主要目标是培养并提升学生的学习能力和专业实践能力，重点培养学生的发散性思维和创新意识，提升学生作为个体独立思考和独立工作的能力，正如党的二十大报告提出："加强基础研究，突出原创，鼓励自由探索。"在辅导过程中，教师应该注重艺术概念和观念的表达，注重培养学生自主学习和自主研究并解决问题的能力，培养学生的创新实践精神和团队意识，尽可能地提供机会让学生展示自我。

教师在指导学生创作时，无需要求技巧性绘图，这一阶段的重点不是培养学生完美的技能，而是需要学生多看多想，在反复的艺术设计实验中打破自己惯常的创作模式，完善自身对艺术设计作品的思路和想法（见图2-117）。

图2-117　一对一辅导现场　课堂拍摄

动态叙事课程教学过程的课堂讨论保持着每周两次的频率。每周学生会向教师汇报其设计作品的进度，并根据沟通情况对视频细节进行各种调整，确保视频在最后的播放过程中没有任何问题。同时也能将视频播放给受众群体看，获得他们的反馈，并根据反馈进行修改，以达到预期目标（见图 2-118）。

教育家赞可夫说："教学法一旦触及学生的情绪和意志领域，触及学生的精神需要，这种教学法就能发挥高度有效的作用。"进行课堂讨论时，学生的思维呈开放的状态，不同的见解、思路在讨论中碰撞，可以激发学生的想象力，促进学生思维能力的提升，从而收到较为显著的教学效果。

图 2-118　学生在进行设计创作　课堂拍摄

2.3.5 学生作品解析

项目主题 | 纸条的一生
学生姓名 | 程瑞琪

在此任务中,程瑞琪同学选择了《纸条的一生》作为创作主题,设计作品的灵感来源于生活中被大量制造的纸垃圾。作者以可持续发展战略为精神内核,以定格动画的形式讲述纸条的"一生",它四处游历,见证了我们国家为治理环境问题付出的努力。

该生通过课程讲座、教师辅导、工作坊实践充分掌握定格动画的设计和制作技巧,在确定了烟囱、土地、河流、天空等场景后,使用绘图软件进行草图绘制,最后采用手动定点拍摄的方式制作视频,共使用263张图完成定格动画的制作(见图2-119至图2-123)。

图 2-119 《纸条的一生》定格动画灵感萌发 程瑞琪

图 2-120 《纸条的一生》定格动画调研 程瑞琪

图 2-121 《纸条的一生》定格动画作设计创作 程瑞琪

图 2-122 《纸条的一生》定格动画场景效果 1　程瑞琪

图 2-123 《纸条的一生》定格动画场景效果 2　程瑞琪

《纸条的一生》定格动画在整体的画面风格上非常统一，画面流畅度很高，旁白设计优秀，以故事叙事形式将定格动画完美呈现出来。故事情节完整且有起伏，对观众有较强的吸引力。视觉画面简洁明了，且与背景音乐相协调，能引人深思。

项目主题 | 团圆
学生姓名 | 刘奕彤

在此任务中,刘奕彤同学选择了《团圆》作为创作主题。灵感来源于人们因工作繁忙而无法在元宵节回家团聚的现状。设计者通过动画的形式,表现元宵节团圆时刻的情景(见图2-124、图2-125)。

图2-124 《团圆》剧本创意 刘奕彤

设计者将故事剧情设定在元宵节当晚，老人在做汤圆，以为女儿不会回来过元宵节，结果女儿从外地赶了回来，老人很吃惊，一家人团聚在一起，汤圆也变成了人的样子，一家人高兴地去逛花灯、闹元宵。

设计草图整体是在插画设计的基础上加上定格动画，设计者在绘图时就考虑到了构图和颜色。颜色主要选择了红色和黄色，红色烘托喜庆的气氛，而黄色则是代表灯光，二者共同营造了元宵的情景氛围。

图 2-125 《团圆》图文配合设计　刘奕彤

《团圆》定格动画在整体的画面风格上较为统一，呈现的效果也符合要求，增加了汤圆的故事线。故事叙事完整，且情节有起伏，对观众有较强的吸引力。在创作过程中，设计者构建了一个奶奶煮汤圆的故事场景，展示了奶奶煮汤圆和女儿回家过节的场景。整体故事内容较为丰富，但是画面中人物的特写仍有创新空间。在背景音乐方面，设计者选择了比较轻松欢快的音乐风格，和故事的情节有所呼应，见图2-126、图2-127。

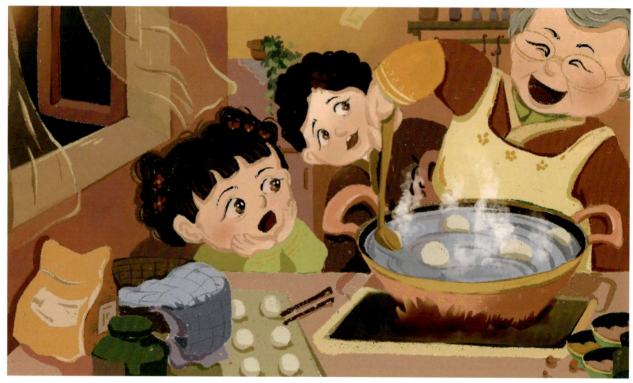

图 2-126 《团圆》定格动画场景1　刘奕彤

【《龙抬头》刘雨桐】　【《粽叶飘香品端午》江陈辰】　【《花朝节》王姝语】　【《中元节的故事》高语琦】　【《贵妃醉酒》张湉湉】　【《龙舟争霸》黄榕】

图 2-127　《团圆》定格动画场景 2　刘奕彤

2.4 制作一份创意海报
——单幅图文叙事

"制作一份创意海报"是本课程的第四项任务，学生将会以前期创作的原创故事和动态影像故事为基础，学习平面图像设计的基本知识，了解海报设计制作的基本流程。在课程中，教师将引导学生使用中国经典的图案和样式，掌握图案的设计表现技法，培养学生对形式美的审美能力及对中国文化的景仰与自信。

目标：

学习文字基础理论知识，将图形设计理论与实践相结合，学会运用图文结合的方式进行自己的平面作品的设计，展现自己的设计风格。

要求：

熟悉字体设计、色彩设计的基本理论知识。深入了解字体设计的各组成部分，通过不同的字体表达不同的情绪和故事。了解画面构成中字体及色彩的搭配和运用技巧。运用 Adobe Illustrator 软件进行海报设计，熟悉 Adobe Illustrator 的基本操作工具，并能进行实际应用。

2.4.1 创意海报定义

（1）创意海报定义

海报设计是对图像、文字、色彩、版面、图形等元素进行设计和运用，结合Adobe平面设计软件，为实现某种视觉宣传目的和意图，所进行的具有平面艺术创意性的一种设计活动或过程。

在海报设计中，用视觉艺术的方式讲述和传递故事内容是非常重要的一个环节。海报的版面设计能第一时间吸引人们的注意力，并获得瞬间的视觉效果。在海报设计中，设计者需要将海报中的各种元素进行整合，展示充满叙事性的视觉语言，以恰当的形式向人们展示宣传信息。

（2）海报的分类和应用

海报按其应用大致可以分为商业海报、文化海报、电影海报和公益海报等。其中商业海报指宣传商品或商业服务的广告性海报。商业海报的设计，要恰当地配合产品的格调和受众目标。文化海报指各种社会文娱活动及各类展览的宣传海报。电影海报是海报的分支，电影海报主要起到吸引观众注意力、刺激电影票房收入的效果，与戏曲海报、文明海报等的作用类似。公益海报是带有一定思想性的海报，这类海报对公众具有特殊的教育意义，可用于优良品德、政治思想的宣传。

2.4.2 创意海报图文叙事

（1）选取一个故事

通过"讲述一个原创故事——动态叙事创作"的学习，学生掌握了将文字故事通过动态影像的形式表达出来的相关理论知识和技能。教师从定格动画基本理论知识和相关制作技巧入手，使学生掌握Adobe Illustration等相关绘图编辑软件的基本技能，引导学生运用绘画、拍摄等方式制作静态影像，并通过相关技术记录和叙述故事。在创作过程中，教师引导学生通过图像和字体设计的形式创作故事，最后将其以静态影像的形式呈现出来。完成前期"图画书"和"动态影像故事"的创作后，需要根据故事内容，进行海报设计。

（2）图文叙事中的故事

在对原创故事进行提炼的过程中，有3方面的内容是必不可少的，分别为地点、情节、人物。本课程将从这3方面去讲述和分析故事，最后教师将引导学生以此为基础去创造自己的故事。

在故事中，地点很重要。首先，故事中的地点提供了关键信息。例如百草味的广告《卖年货》（见图2-128），讲述了一个年轻小贩在年货市集里寻找"年的味道"，最终在四九城里卖干果最厉害的"陈爷"陈佩斯的点拨下找到了"真正的年味"——阖家团圆。如图2-128所示，我们可以看到一位爸爸正在带着儿子挑选年货，小朋友在旁边一脸期待，街头有红色的灯笼和买年货的行人等。这是一个非常温馨的场景，整体采用暖色调，再现了过年卖年货的热闹场景，唤醒了观众心中那份关于年味的记忆。在这个故事里，地点提供了关键的情景信息。

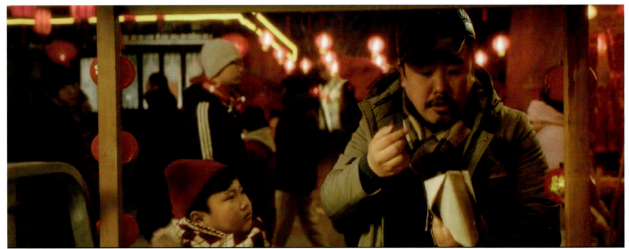

图2-128 《卖年货》 百草味广告宣传

其次,故事中的地点可以传达情感。《父爱》是何藩的作品之一,如图2-129所示,一个小女孩安静地趴在父亲的肩膀上,一束光正照着她蓬松的头发。无论怎样,父亲都是给孩子遮风挡雨的伞,《父爱》这个作品触动了人们内心温柔的情感。

《瓦片覆盖的城市》是由中国摄影师拍摄的一幅摄影作品(见图2-130)。从作品名中,我们可以发现照片中的故事讲述的是"成都"这座城市。建筑与建筑之间的瓦片纵横交错,层层叠加好似包裹着整个画面。传统建筑与行人的结合也体现了成都独特的烟火气息。画面中的一些元素都好像是日常生活曾见过的,某些瞬间又好像是曾经历过的,这也让观众有一份亲切感。此外,摄影师镜头下的成都是平缓、温和的,而这张照片也能准确、直接地捕捉到成都的特质。

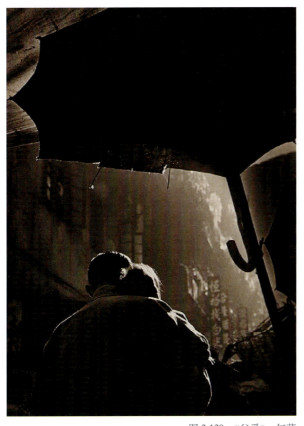

图 2-129 《父爱》 何藩

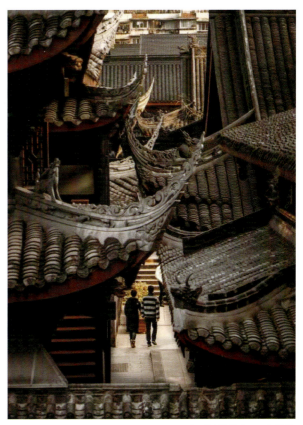

图 2-130 《瓦片覆盖的城市》 朱毁毁

通过上面的讲述，学生可以大致了解故事中地点的定义及其重要性。教师在引导学生进行创作的时候，需要让他们思考并学会通过地点去讲述故事、传递情感。

人物性格描述是图像故事中浓墨重彩的一笔，在故事中，什么是特征和特点？在这里，我们把故事中的特征和特点定义为故事中的人物形象，它特指小说、戏剧或电影中的人物形象特征，以及个人特有的精神面貌。在这个部分，教师要引导学生思考：在创作故事的时候，如何运用图像中的特征传递故事内容，完成设计作品。

什么是图像故事中的角色特征呢？一部成功的故事角色特征和日常生活是密不可分的，可以引发人们的共鸣。故事中的特征能够影响到人们的日常生活，并以此构建人物和故事之间的联系。

同时故事中的特征可以指代故事中人物角色的性格，同时也可以指代其他的物体，比如某个动物的性格。

例如，在Tom Gauld的插画作品中，他将自己日常的想法以"草图本"的形式记录了下来。在他的笔触下，每一个物体和作品都是富有生命力和情感的，他天马行空的想象在小小的写生本子上面淋漓尽致地体现出来，机器人、金字塔、小型装置、高塔、奇怪的动植物、长在树上的房子、潜水球、走路的岩石等事物都出现在草图本子上。

图像故事的特性很重要，因为故事的特性可以代表某个事物或者某种情况。如图2-131所示，《风起时》是中国设计师江忆冰执导的一部动画作品，讲述了一个关于爱与成长的温情故事。小女孩昏迷，父亲一直守候在床边照顾，最后小女孩在父亲哼唱的音乐中找到了回来的路，终于苏醒过来。作品以优雅清新的艺术风格为基调，在人物形象、建筑风格、背景音乐中融入了传统美学元素。

图2-131 《风起时》 江忆冰

《哪吒之魔童降世》由饺子担任导演和编剧（见图 2-132）。该片既保留了中国传统文化的精髓，又加入了流行元素。这部作品的剧情主要是：天地灵气孕育出能量巨大的灵珠与魔丸，太乙受命将灵珠托生于陈塘关李靖家的儿子哪吒身上，然而阴差阳错，灵珠和魔丸竟然被调包。本应是灵珠的哪吒却成了混世大魔王，但是却有一颗做英雄的心，面对众人对魔丸的误解和天雷的降临，哪吒逆天斗争，终获成长。设计师对哪吒的性格与形象进行了大胆设计，将鲜明的角色形象呈现给观众。在进行图像故事的艺术设计与创作的过程中，角色特征很重要，学生可以在课程中通过相关的设计案例分析并思考"在创作图像故事的时候，如何运用图像中的特征传递故事"。

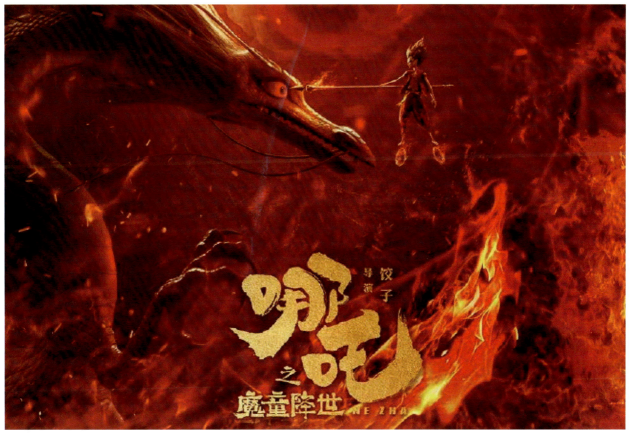

图 2-132 《哪吒之魔童降世》海报

2.4.3 创意海报制作

（1）创意海报中的信息与层次

海报当中信息的传递层次是观众有效获取信息的关键。信息的传递层次由其重要性来决定，有效的层次结构可以高效传递信息，方便观众阅读。

图 2-133 所示为韩家英《天涯》杂志系列海报之一。海报设计了精巧的层次结构，然后整理出想让读者快速获取的信息，同时使用粗细、数量不同的线条塑造等级秩序。

海报的层次可以清晰展现分隔标记，以显示从一个级别到另一个级别的变更。

图 2-134 所示为靳埭强的《是水墨》个展海报。海报仔细梳理了信息内容，用垂直排列的方式吸引人们阅读。

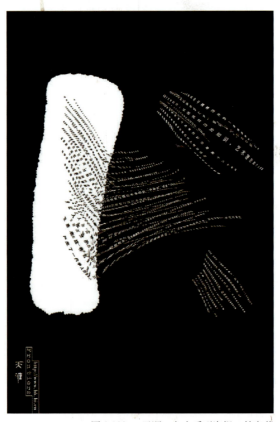

图 2-133 《天涯》杂志系列海报　韩家英

图 2-134 《是水墨》个展海报　靳埭强

（2）创意海报中的平衡与对比

海报设计中的平衡与对比可以使视觉信息更加富于变化且更有力量。

图 2-135 所示是石齐的海报设计作品《我的父亲焦裕禄》。海报中的图画与文字形成平衡，创作者刻画了一个崭新、丰满的焦裕禄形象，与下方的人形成对比，展现了一个伟大的灵魂，为观众带来亲近感和熟悉感。

《我的父亲焦裕禄》这部电影的风格有别于一般的人物传记片。影片采用多视角叙述，通过讲述焦裕禄"洛矿建初功""兰考战三害""博山生死别"这 3 个时期的光荣事迹，展现了焦裕禄朴实无华的公仆情怀。"生也沙丘，死也沙丘"彰显了焦裕禄一生为民的英雄本色，他是一名优秀的共产党员。

该作品对细节的处理也很细致，例如，海浪线条流畅，画面排布整齐，不会显得随意、无序。整体画面既具有深厚的中国画的笔墨功夫，又具有现代艺术的元素，画面绚丽而富有变化，极具视觉冲击力和感染力。

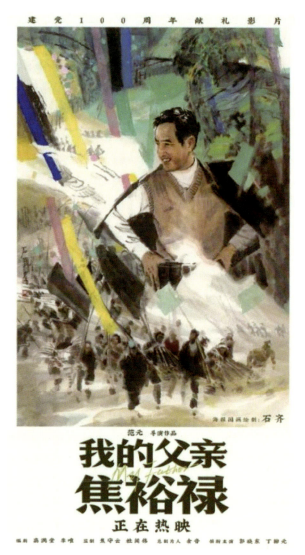

图 2-135 《我的父亲焦裕禄》海报　石齐

在海报设计中，用视觉艺术讲述和传递故事内容是一个非常重要的环节。例如，在《大闹天宫》动画中，通过孙悟空闹龙宫、反天庭的故事，集中而突出地表现主角孙悟空的传奇经历。如图 2-136 所示，海报以故事中的主人公孙悟空为主角，将其放在图片的右上角并且占据了画面较大的空间。另外还根据电影中高潮环节的场景，暗示故事发生的背景环境。此外，海报将故事里与孙悟空交战的哪吒放在了左下角，使之与主人公的位置形成对角，从侧面表现人物的对立关系。这张叙事性的海报在当年赢得了观众的一致好评。

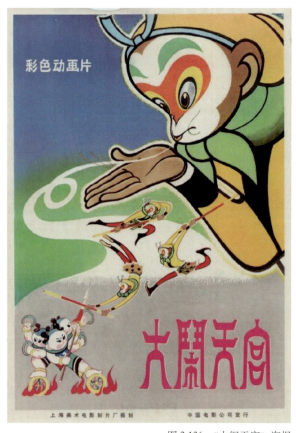

图 2-136 《大闹天宫》海报

视觉语言在不同的国家文化背景下可以有不同的叙事形式。《黄金时代》是一部以民国为背景的影片,以民国传奇女作家萧红独特的人生经历为线索,塑造一群意气风发的热血青年形象,还原了一个充满理想与热血的时代。在影片宣传期,海报设计尤为重要。如图2-137所示先映入眼帘的是大面积泼墨,不仅代表文学盛世时代,同时也代表主角的无奈处境,这一版海报设计将书写的笔化成刀,以字诛心。如图2-138所示,在另一版海报中主角眺望远方,尽显对时代的无奈。

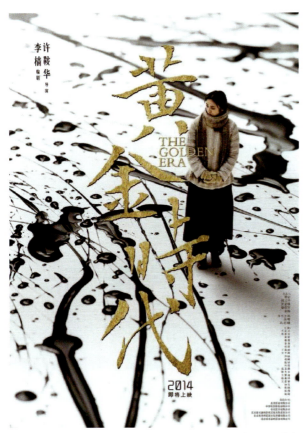

图 2-137 《黄金时代》海报 1 黄海

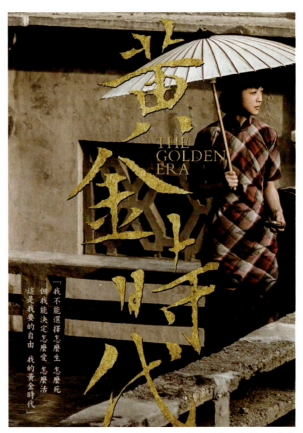

图 2-138 《黄金时代》海报 2 黄海

海报设计中的叙事可以对故事人物的特征进行趣味化的设计。《大鱼海棠》是一部由手绘2D稿制成的动画（见图2-139）。该片讲述了掌管海棠花生长的少女椿，为报恩而努力复活人类男孩"鲲"的灵魂，使之成长为比鲸更巨大的鱼并回归大海，但这一过程却不断地违背"神"的世界规律，引发种种灾难的故事。影片的创意源自《庄子·逍遥游》，同时还融合了《山海经》《搜神记》与神话故事"女娲补天"中的某些元素，并基于这些元素打造了一个奇幻世界。海报整体采用国风绘画，对角色进行塑造，让角色性格特征更加饱满，使观众在观影时有更好的体验。

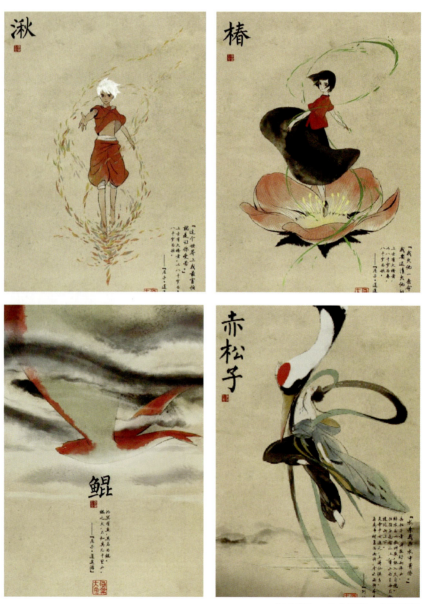

图2-139 《大鱼海棠》人物海报

同样的故事内容，海报设计切入的叙事角度不同，则会产生截然不同的效果。例如，电影《影》讲述了一个从八岁起就被秘密囚禁的小人物，不甘心被当成傀儡替身，历经磨难，终于寻回自由的人性故事。如图 2-140 所示，海报设计将人物与毛笔写的"影"字结合，彰显宏大气势。如图 2-141 所示，海报设计通过人物脚下的巨型太极图，表明《影》根植于道家文化，展现出阴阳美学，彰显了东方世界观及哲学思想。

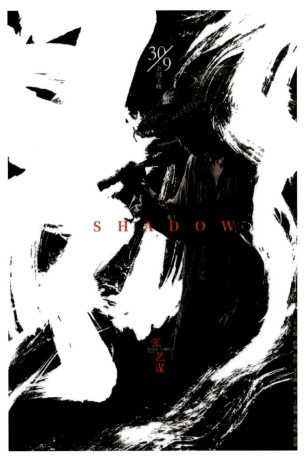

图 2-140 《影》海报 1 黄海

图 2-141 《影》海报 2 黄海

2.4.4 创意海报实践

（1）Adobe Illustrator 软件概念

Adobe Illustrator 简称 AI，是一款矢量图形创作设计软件，被广泛应用于平面广告设计、网页图形制作及艺术效果处理等诸多领域，具有强大的图形优化功能，可根据广大网页设计者的需要生成图形。

学生需要学习 Adobe Illustrator 工作界面（见图 2-142），了解并熟悉"AI 工作界面、AI 图形的绘制和编辑、AI 文字编排、AI 基本工具的使用"等基本理论知识。其中，"AI 工作界面"主要用于创建画布、最近使用项和界面学习。

图 2-142　Illustrator 工作界面

（2）Adobe Illustrator 基本应用

① AI 创建画板及视图操作。

学生首先要创建作品并新建一个项目，可以在菜单栏中单击"文件"—"新建"，或快捷键"Ctrl+N"，界面会出现新建文档的编辑窗口（见图 2-143）。学生需要对项目的一般属性进行设置，并在对话框下方的位置和名称中进行设置。

图 2-143　新建文档的编辑窗口

② AI 文档设置及放大工具。

在对新建项目进行详细了解后,学生需要对AI的文档设置及放大工具进行熟悉(见图 2-144、图 2-145)。

学生需要在 AI 文档设置及放大工具中进行设置,调试到自己需要的画布尺寸及画布数量。

图 2-144　文档设置

图 2-145　放大工具

③ AI 路径绘制。

路径是由两个或多个锚点组成的矢量线条，包括开放路径和闭合路径。

钢笔工具是路径绘制的一项基本工具，可绘制不同样式的曲线、直线。钢笔工具同路径一样，有锚点产生，两个锚点之间会产生一条线段，这条线段可以是直线，也可以是曲线，这取决于控制手柄。（见图 2-146）

选择钢笔工具，在页面中连续单击得到多条直线段（Shift 键可以绘制水平、垂直或与 45°角成倍数的直线）；在页面中单击确定第一个锚点的位置，移动鼠标到第二个锚点的位置，按下鼠标左键并拖动鼠标，可以绘制曲线段（见图 2-147）。在绘制过程中按住 Ctrl 键，可以暂时将钢笔工具切换为"选择工具"进行路径的控制柄调节。

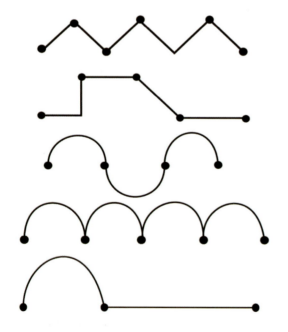

图 2-146　钢笔工具的使用

图 2-147　绘制曲线段

④ AI 文字编排。

Illustrator 工具面板提供了多种"文字"工具，使用它们可以输入各种类型的文字，满足不同的文字处理需求。一般情况下，可在 Illustrator 中使用"文字"工具和"直排文字"工具创建水平和垂直方向的文字（见图 2-148）。

在 Illustrator 中除了直接输入文本外，还可以通过文本框创建文本输入的区域。输入的文本会根据文本框的范围自动换行。

使用"区域文字"工具或"垂直区域文字"工具可以在形状区域内输入所需的横排或竖排文本。

AI 具有强大的文字编排功能，并且可以生成多种文本效果。

图 2-148 "文字"工具

（3）Adobe Illustrator 作品案例

某同学运用"椭圆"工具、"钢笔"工具、"直线"工具绘制出了海报使用的辅助图形。如图 2-149 所示，首先运用"椭圆"工具和"直线"工具绘制对应的圆和直线；然后使用"删除锚点"工具删除了不需要的部分；最后根据描边调整了路径的粗细。

如图 2-150 至图 2-152 所示，在导入海报插画后调整所选字体大小进行排版，从标尺上拉出辅助线作为参考，使画面更加整齐简洁。最后设置好颜色模型、分辨率等信息，导出为所需要的图片格式。

图 2-149　绘制圆和直线

图 2-150　导入海报插画

图 2-151 导出图片格式

图 2-152 设置相关信息

2.4.5 创意海报创作

（1）习题任务要求

学生应根据前期书籍装帧和定稿动画所选设计主题，将图形设计理论与实践相结合，用图形、色彩、文字、影像等素材进行海报作品创作，弘扬正能量，并学会运用图文结合的方式进行平面设计作品的表达，展现个人的设计风格，展现社会主义核心价值观和城市文明之美。

同时应注重学习并了解图像和字体的关系，理解图像设计理论基础，掌握运用图文进行理念传达的方法，学会用图文结合的方式来设计艺术作品并传递故事，强调理论分析对培养逻辑思维能力的重要性。

主题：视觉艺术与叙事传达平面海报设计

形式：平面设计（海报）

元素：以书籍装帧和定稿动画为设计元素

表现形式：彩色＋书籍装帧／定稿动画＋电脑矢量图形＋字体

尺寸：没有具体尺寸要求；分辨率300dpi；色彩模式CMYK（要求不小于5MB，不大于10MB）

数量：1幅

作品提交内容如下。

作品介绍：包含灵感来源、前期调研和个人作品介绍。

思维导图：包含1张思维导图，学生需要将故事概念和前期调研资料用图片和文字的形式进行呈现。

设计草图：需要初步将文字故事和设计概念用视觉图像的形式呈现出来。

作业提交方式：海报电子文件（PDF）＋设计说明（PDF）。

（2）实践学习

① 实践过程。

视觉艺术与叙事传达的创意海报设计是围绕着书籍装帧和定格动画设计主题进行创作的。创意海报将抽象的立体书和定格动画以具象的形式传递给人们。创意海报运用文字和图形相结合的排版方式进行创作。创意海报的设计过程一般围绕前期调研、灵感萌发、思维导图、设计草图和呈现作品这些方面来进行。

② 灵感萌发。

主讲教师一般会对近段时间学习的创意海报设计进行安排、归纳和总结，并会对专业性理论问题进行梳理和分析。学生需要根据教师的课程安排，对自己的设计作品进行针对性调研和灵感萌发（见图 2-153）。

图 2-153　学生对创意海报进行调研和灵感萌发　李雨欣

③ 思维导图。

思维导图是海报设计中非常重要的一个部分。在海报设计过程中，学生将与设计主题有关的词汇、图案、颜色等元素进行头脑风暴，并形成一个设计方案框架图。在这一过程中，学生进一步思考了设计主题，并从中产生更加完善、且具有创意思维的设计创作。

④ 设计草图。

在创意海报课程中，设计方案是指在进行设计工作时制定的初始计划、设计风格和设计方向，一般情况下，一个设计作品会有3～5个设计方案，学生将选取一个进行深入设计并确定最终方案。（见图2-155、图2-156）。

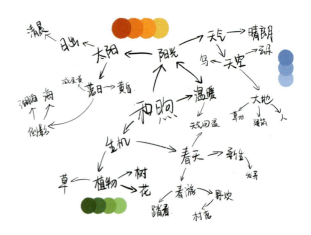

图 2-154　学生对创意海报进行思维导图创作　李雨欣

图 2-155　学生对创意海报进行设计草图初稿设计　李雨欣

138　视觉艺术与叙事传达

图 2-156　学生对创意海报进行设计草图色彩设计　李雨欣

图 2-157　学生运用 AI 对创意海报进行效果图绘制　李雨欣

⑤ 呈现作品。

学生在完成创作后可以将创意海报以设计效果图的形式进行展示，也可以通过展览的形式进行展示（见图 2-157）。

第 2 章　课程任务　139

（3）设计辅导

在创意海报设计作品创作的过程中，教师会对学生进行一对一辅导，在讨论的最后提出专业性的意见及改进方法，并且绘制出各类的设计草图。这样做都是为了能够帮助学生更好地了解海报的版式和构图等相关专业知识。

在辅导过程中，教师需要运用各式各样的公益海报和电影海报去教授学生一幅海报的制作过程及其背后的故事，以及构图的技巧，这样也有助于学生了解海报的制作流程及海报设计的专业知识，让学生在后续的创意海报设计作品创作的过程中更高效地完成海报的设计与制作（见图2-158）。

图2-158　BIFCA模块课程教师指导过程记录表

答疑记录

学生问题：

如何丰富海报画面，并协调好画面文字和图形之间的关系？

教师回答：

首先，需要考虑海报画面的主体版式，根据故事内容创作图案并进行辅助图形设计，突出其故事性和主题性；其次，要考虑海报画面的色彩搭配，用单色或者互补色营造色彩对比，增强视觉冲击力；最后，要采用相同的字体和颜色，保持画面的完整性，文字和图形要有主次关系，利用视觉信息解决画面空间问题（见图2-159）。

图2-159 一对一辅导现场 课堂拍摄

2.4.6 学生作品解析

(1) 期末展示与发表

在创意海报设计中,故事的剧情十分重要,好的故事会通过正反两面的故事剧情,以对比的方式来烘托故事主题。在创作之初,学生需要通过相关的设计师案例分析并解读故事中的情节和元素,运用故事中的情节对比完成创意海报中的灵感萌发(见图2-160)。

学生需要在理解故事内容的基础上,学习文字和图形的关系,了解创意海报基础知识。将图形设计理论与实践相结合,学会运用图文结合的方式进行自己的平面作品的设计,并完成创意海报设计作品的创作(见图2-161至图2-166)。

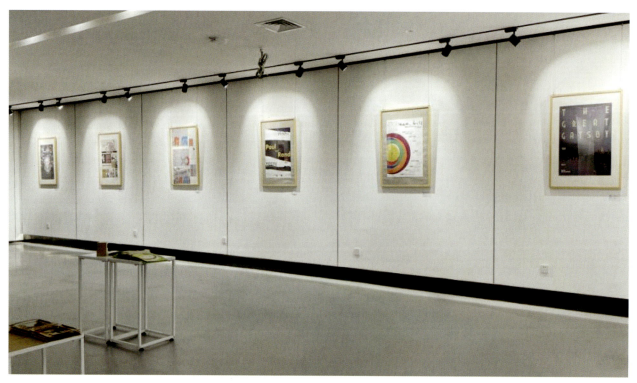

图2-160 伯明翰时尚创意学院翰艺术空间

图 2-161 《大寒》 王坤宇

图 2-162 《芒种》 王坤宇

图 2-163 《清明》 王玉

图 2-164 《春分》 王玉

图 2-165 《立冬》 孙玄

图 2-166 《秋分》 孙玄

（2）作业评价

项目主题 ｜ 纸条的一生
学生姓名 ｜ 程瑞琪

在此任务中，程瑞琪同学选择以"纸条的一生"为主题创作单幅视频宣传海报，将定格动画中纸条"旅行"过程的截图作为海报的主元素。画面采用横向构图，将视觉点放在中心线上，以三分之一构图和工厂的烟囱为中心，将图形元素重组，发散出各种各样的画面编排，以图像和文字的形式概括并展现定格动画。

经过课堂讲座、教师辅导、工作坊实践体验等环节，学生对创意海报的设计技巧有了充分的掌握，画面整体风格趋于统一。海报的标题字体竖排在画面中间，画面的主次关系划分明确。学生在创作过程中了解了不同的图文叙事形式，学会了分析故事的文字内容，并对故事内容进行取舍和再创作，利用设计草图反复尝试图文配合的方案、创意海报的形式结构等（见图 2-167 至图 2-171）。

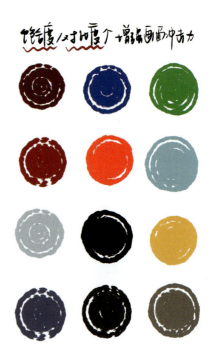

图 2-167　《纸条的一生》创意海报前期调研　程瑞琪

图 2-168　《纸条的一生》创意海报色彩设计　程瑞琪

图 2-169 《纸条的一生》创意海报灵感创意　程瑞琪

图 2-170 《纸条的一生》创意海报版式设计　程瑞琪

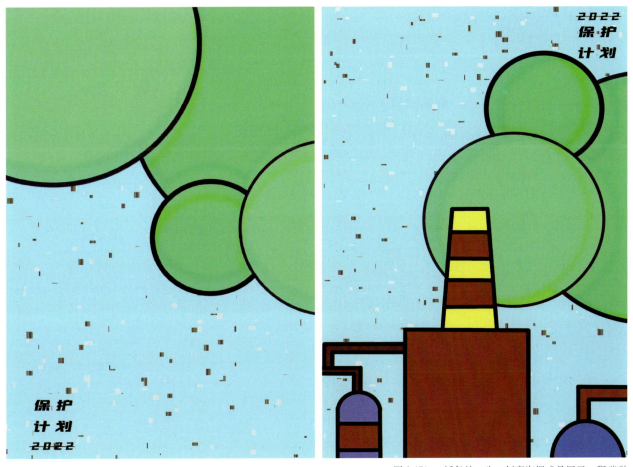

图 2-171 《纸条的一生》创意海报成品展示　程瑞琪

第 2 章　课程任务　145

项目主题 | 元宵

学生姓名 | 刘奕彤

《元宵》创意海报作为动画故事的宣传海报，围绕着前期定格动画的主题进行创作，画面主要呈现人们过元宵节的习俗。刘奕彤同学在教师的指导和建议下，延续前期定格动画的画面风格，融合插画设计元素，注重学习和了解图像和字体的关系，具备图像设计理论基础，用图文结合的方式完成了创意海报的设计（见图2-172）。

图 2-172 《元宵》创意海报灵感创意　刘奕彤

【《端午》齐庆龄】

【《清明》赵姝然】

【《中元节》周祉延】

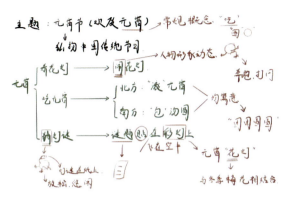

图 2-173 《元宵》创意海报设计草图 1　刘奕彤　　　　　图 2-174 《元宵》创意海报设计草图 2　刘奕彤

如图 2-173、图 2-174 所示，《元宵》创意海报设计在整体的画面风格上与前期定格动画设计风格保持统一，而该海报设计的灵感主要来源于中国的传统节日元宵节，学生从元宵节的传统习俗猜灯谜、吃元宵、放花灯入手，将元宵拟人化，采用夸张的表现形式，通过海报的形式展现出来。海报采用扁平式画风，选用传统的配色，表现人们"欢度元宵"的热闹场景（见图 2-175）。

但是，这张海报的画面过于平整，以至于视觉中心点不明确。宣传海报需要能够从视觉上吸引观众，让观众对其产生兴趣，因此可以考虑大胆运用文字与图像相结合的方式，全面地叙述故事本身。

图 2-175 《元宵》创意海报成品展现　刘亦彤

【《玉兔呈祥》杨冬雨】　　【《粽香端午》江陈辰】

第 3 章　课程总结及反馈

3.1 教学方法

3.1.1 模块化课程中的情境与体验

模块课程的设计为学生打造了丰富的学习情境，更加注重对学生学习过程的记录和创造力的培养，让学生能够掌握系统化的知识，能够在不同的情境中全方位感受和运用所学的理论知识，并及时进行实践与反思。模块化课程不仅帮助学生掌握和运用不同的知识点，注重设计作品的创作过程，而且重视学生创新能力及实践能力的培养，强调学习过程及设计技能和自主学习能力的培养和锻炼，对于解决学生设计创意能力较弱、实践能力不足及人才培养与社会需求脱节的问题有很大帮助。

3.1.2 情境的生成

模块课程的设计为学生打造了丰富的学习情境，将知识点融入课程任务当中，以实践任务的形式发布给学生，打造真实的项目情境，让学生在情境当中进行体验学习，学会将理论与实践相结合进行设计作品的创作。

制定学业目标：学生在经过模块课程的学习后，能够获得相应的技能。

设计学习活动：一般来说，学生在每个模块课

程进行过程中都会经历理解、消化、查找、交流、调研、作品和考核这7个环节。

课程设计：模块课程实际内容的安排，都会依据预期学业目标——学习活动——考核项目——最终作品这一有序的良性循环原则。

安排模块课程工作量：学业的工作量是专业教师在进行模块教学内容设计中非常重要的一个环节，过重的工作量会降低学生的学习兴趣，从而会影响课程的完成率，过少的工作量则无法让学生完成该阶段的学习任务，从而影响教学质量。

设计专业模块的考核内容：考核内容的设计对于模块课程目标的实现至关重要，它涉及模块课程设定的合理性和学生最终能够获得的专业技能。

根据学生在每一阶段的体验情况，每项任务的进行过程中都会有一对一教师辅导课程，使教师和学生能够及时进行有效的沟通。教师针对不同学生的知识吸收情况和自主学习能力进行针对性的辅导，发现有可能存在的普遍性问题，及时对课程内容及体验情境进行调整和提升，使课程发挥最大的教学作用。

3.1.3 情境中的体验

真正的学习都是主动的，不是被动的，它需要运用头脑，不仅仅是要记忆，它是一个发展、发现的过程，在这个过程中，学生要承担主要的角色，而不是教师。模块课程的负责人在制定专业模块教学内容的时候始终认为学生"怎么学"比"学什么"更重要。模块化课程以学生为本，关注提升学生自主学习意识和创新思辨能力，结合国内学生的学习习惯，采用的具体教学方式有讲座、工作坊、自主学习、一对一辅导、作品展示与陈述、个人学习反思等。学生通过讲座课掌握专业理论知识点，通过工作坊进行实践操作，通过自主学习培养独立思考能力，通过师生一对一辅导进行个性化发展，以任务形式完成理论知识学习，通过作品展示与陈述提升表达与思辨能力，最后在教师的带领下梳理和总结学习中的收获和不足，及时完成个人学习反思，以此全方位提升综合能力。

3.2 评估体系

3.2.1 考核方式

在视觉艺术与叙事传达课程成绩的评估体系中，采用"平时考核成绩"和"期末考试成绩"相结合的课程考核方式。其中，平时考核成绩主要考核学生的出勤情况、作业情况、课堂讨论情况等，占总成绩的30%；期末考试成绩主要考查4项任务的完成情况，占总成绩的70%（见图3-1）。

学生对相关艺术家和设计师进行前期调研，通过相关视觉调研成果激发设计灵感。同时要提高创意思维和沟通技能，确定好设计主题，并以此为基础开展一系列设计创作，同时提供可视化的解决方案。在设计中要不断完善相关技术技能和实践能力，掌握每个设计主题所需要的技术技能（如Photoshop、Illustrator、Indesign等平面设计软件的使用），展示与该学科路线相适应的技术技能。最后，任课教师要对学生成绩进行等级评定，共划分5个等级，分别是：0%～39%（未及格）、40%～49%（及格）、50%～59%（一般）、60%～69%（良好）、70%～79%（优秀）、80%～100%（最好）。

课程目标	考核方式及成绩比例（%）				
	平时表现	课后作业	讨论课作业	课程考试	成绩比例合计
课程目标1 课程目标2	4	10		35	49
课程目标3 课程目标4	4	8	4	35	51
合计	8	18	4	70	100

图3-1 考核方式及成绩比例

视觉艺术与叙事传达课程以叙事图形为基础，展开对静态叙事、动态叙事和单幅图文叙事的分析和创作。项目任务中不仅可以帮助学生掌握视觉叙事的基本技能，还鼓励学生思考与视觉传达专业相关的文化影响，通过一系列的设计案例讲解和项目任务实践，使学生掌握从传统文化和日常生活中提取灵感讲述视觉故事的能力，掌握视觉传达设计的基本技能，并培养其自主思辨能力。

3.2.2　评价模式

在课程的评估体系当中，使用评估反馈表对学生的课程表现情况进行评估。在视觉艺术与叙事传达课程中，评估反馈分为4个方面：研究与分析技能、创造性思维能力、实践技术技能、视觉传达能力。评价教师将通过评估反馈表的形式给予细节点评，提供相关学习素材和资源，帮助学生查缺补漏（见图3-2、图3-3）。

图3-2　评估反馈表1

	0 – 59%	60 – 69%	70 – 79%	80 – 89%	90 – 100%
1. 研究与分析技能 可以对文本进行深入的研究和分析，将其转化为有效的视觉叙事	没有证据表明对文本进行了适当的探索，无法产生有意义的结果	有基本证据表明对文本进行了适当探索，产生基本有意义的结果	有适当的证据表明对文本进行了有效的研究和分析，产生适当的有意义的结果	有足够的证据表明对文本进行了深入的研究和分析，创造了良好的有意义的结果	有优异的证据表明对文本进行了深入的研究和分析，创造了优秀的有意义的结果
2. 创造性思维能力 根据故事文本创建视觉叙事，展现复杂的思想，清晰而精准地表达概念	思想探索不足，根据文本信息不能展开视觉叙事	基本的创造性探索和思维表达，根据文本信息可以展开基本的视觉叙事	有效的创造性探索和思维表达，根据文本信息可以展开有效的视觉叙事	良好的创造性探索和创意思维表达，根据文本信息可以展开良好的视觉叙事	优秀的创造性探索，复杂而富有想象力的思想，根据文本信息可以展开优秀的视觉叙事
3. 实践技术技能 掌握良好的手绘技能、书籍制作技能、软件制作技术等以支持富有想象力和吸引力的视觉叙事	技术能力不足，材料和技术的实现和应用不佳	基本的技术能力，基本的视觉作品制作	有效的技术能力，有效和适当的视觉作品制作	良好的技术能力，良好的运用于视觉作品制作	连贯而娴熟的技术，创造性的视觉效果和设计
4. 视觉传达能力 运用智慧和创造力在作品制作的各个阶段展示出色的视觉效果，呈现精彩的视觉叙事，实现有效的视觉传播	无法产出创意想法，不能将创意方案视觉化，无法产出合适的视觉艺术设计作品，无法有效的进行视觉传播	产出少量的创意想法，并能基本将创意方案视觉化，产出合适的视觉艺术设计作品	产出有效的创意想法，并能有效清晰的将创意方案视觉化，产出有效的视觉艺术设计作品	产出比较充分的创意想法，并能良好的将创意方案视觉化，产出良好的视觉艺术设计作品	产出丰富的创意想法，并能非常有效的将创意方案视觉化，产出优秀的视觉艺术设计作品

图 3-3　评估反馈表 2

3.3 评价反馈

3.3.1 学生反馈

在视觉艺术与叙事传达课程的学习与实践中，我对视觉传达专业有了更加深入的了解。我的思维从单一媒体跨越到多媒体，从二维平面延伸到三维空间。从起初的案例调查与研究到最后成品的印刷与展示，都让我切实提升了理论知识与实践技术水平。

在"绘制一个叙事图形"任务中，我掌握了"点""线""面"与"肌理"的作用。在"重述一个经典故事"任务中，从对故事的分析、对相关案例的调研、对受众群体的调查到在教师的引导下用全新的角度及创意的装帧方法去思考并制作本次作业，再到最后手工书的装帧，我系统地学习了如何进行有效的视觉叙事，在纸质选择、装帧方法、排版设计、文字转化、图文关系设计及叙事能力等方面都有了显著的提高。在"讲述一个视觉故事"任务中，我学习到了如何将二维的效果呈现在三维的空间中，结合音乐与动效以动态化的方式呈现故事。通过教师引导来捕捉创意与灵感，并进行细致、严谨的调查和研究，使整个故事剧情和角色形象更加饱满充实，更加具有吸引力。在"制作一份创意海报"任务中，我通过认真的调查，在脑海中进行构思，掌握了海报设计的不同表现技法，并且通过不断地实验和尝试找到了新的表达方式，最后呈现出良好的作品效果。

在课程中通过使用草图本，尝试对各部分作业的前期调研、中期实验及后期结果进行梳理、记录和总结，这对于设计后期的经验总结是非常有帮助的。在课程当中，工作坊书籍装帧、软件实验室、外出参观印刷厂等实践活动使我对整个平面设计行业也有了更深入的认知，了解了作品设计端与作品产出端紧密联动的重要性。此外，我还在实际的作业中学会了通过视觉媒介将灵感、想法与故事传达给观众。

3.3.2 教师反馈

视觉艺术与叙事传达是视觉传达专业二年级的主修课程，能够让学生全方位地了解叙事和视觉叙事的定义、功能、技巧和运用，帮助学生更好地接轨今后的社会实践设计项目，因在实践设计项目中，甲方的要求往往以文字的形式呈现，所以学会分析文字的含义并且将其转化为视觉图像，让图像能够体现背后的理念故事，是身为视觉传达设计者必须要掌握的技能。

此次课程设计了 4 项任务，让学生在任务主题的带领下进行知识点的学习，对专业知识进行了整体性和连贯性的呈现，使学生在课程情境中及时将所学专业知识运用到实践创作中，让理论知识得到了良好的转化。

工作坊的课程收到了学生很好的反馈，书籍装帧工作坊不仅让学生掌握了不同的书籍装帧方式，同时全方位提高了学生的动手制作能力。软件实验室让学生深入学习了设计技术，这也是学生将来参加工作必须具备的技能。参观印刷厂的实践体验帮助学生了解了当今社会出版行业和设计行业的状况。今后的课程设计可以加入更多的工作坊课程，有助于提升学生的自主实践能力和学习能力。

参考文献

[1] 段炼，2015. 视觉文化与视觉艺术符号学：艺术史研究的新视角 [M]. 成都：四川大学出版社.

[2] 佩特，2000. 文艺复兴：插图珍藏本 [M]. 张岩冰，译. 桂林：广西师范大学出版社.

[3] 柏拉图，2020. 理想国 [M]. 张俊，译. 北京：民主与建设出版社.

[4] 张建军，2008. 中国画论史 [M]. 济南：山东人民出版社.

[5] 郝广才，2009. 好绘本如何好 [M]. 南昌：二十一世纪出版社.

[6] 宫承波，王大智，朱逸伦，2018. 动画概论 [M]. 北京：中国广播影视出版社.

[7] 陈贤浩，2015. 动画分镜头脚本设计 [M]. 北京：人民邮电出版社.

[8] 戴凌瑞，靳彦，刘泓熙，2014. 定格动画设计 [M]. 北京：人民邮电出版社.

[9] 潘强，2016. Premiere Pro CC 影视编辑标准教程：微课版 [M]. 北京：人民邮电出版社.

[10] 纪丽，2015. Illustrator CC 中文版基础教程 [M]. 北京：人民邮电出版社.

[11] 张艳河，2003. 中美工业设计课程体系比较研究 [D]. 武汉：武汉理工大学.